19호실로부터

표지 설명

전체적으로 회색 바탕이 깔려 있다. 맨 위
오른쪽에 책 제목 "19호실로부터"가 검은색으로
적혀 있고, 중간부 왼쪽에 저자 이름인 "제람, 오혜진,
여혜진, 고주영, 김지수, 박에디, 무아, 드므"가
검은색으로 적혀 있다. 왼쪽 아래 구석에 출판사 이름
"위즈덤하우스"가 검은색으로 적혀 있다. 이 글자들과
엇갈리게 상단 왼쪽부터 중간부 오른쪽까지,
중간부 왼쪽부터 하단 오른쪽까지, 대각선 방향으로
책의 영어 제목이 "FROM"과 "ROOM 19"으로 나뉘어
흰색으로 적혀 있다.

이 책이 오디오북, 점자책 등으로 만들어지거나
전자책으로 제작돼 TTS(Text To Speech) 기능을
이용할 독자들을 위해 간단한 표지 설명을 덧붙인다.

19호실로부터

FROM

제람, 오혜진, 여혜진,
고주영, 김지수,
박에디, 무아, 드므

ROOM 19

위즈덤하우스

일러두기

1. 다원예술 프로젝트 《19호실로부터》를 기반으로
 엮은 책이다.
2. '전시'와 '부록'에 수록된 사진과 관련 내용을
 연결해 볼 수 있도록 연관된 사진과 글에
 숫자 기호(①②③…)를 달았다.
3. 단행본·정기간행물에 겹낫표(『 』)를,
 단편소설·논문·기고문·기사에 홑낫표(「 」)를,
 전시·공연 등에서 전체 프로젝트를 가리킬 때는
 겹화살괄호(《 》)를, 개별 전시 및 작품명,
 영화·노래 등에는 홑화살괄호(〈 〉)를 사용했다.

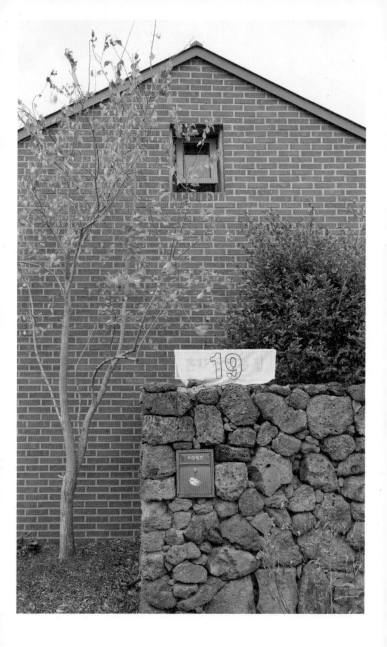

①

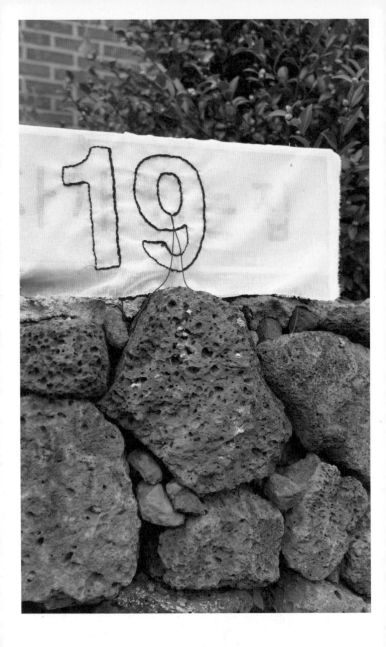

①

19

위예, 나무가 뭐린 예를 담아서 ...
...구세요, 쓰그녀도를 탈 때는 딱이 ...
ㅣ 비밀번호 'ㅇㅇㅇㄴ' 및 뭐예 둘러싸여요

...번호 [전기기호02027]
졸입을 하시도 되고,
...전화에 따라
...싶어요.

...을 위한 기념품이에요, 있지않고 챙기네요
...는 재료로 만들었어요.
...신반 위에 둘게요.
...상단에 수도물을 채운 ...
...껜에 놓인 스테인리 ...

...ㅣ 구석에
... 이

②

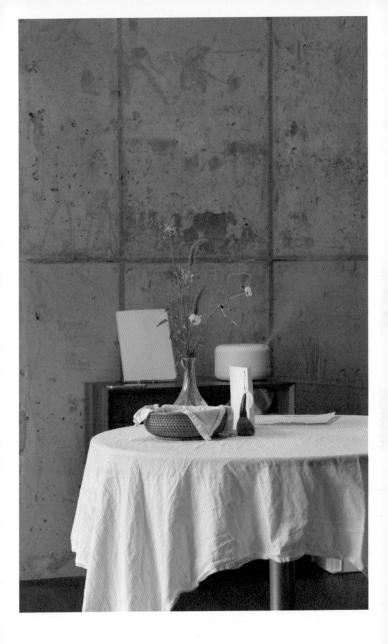

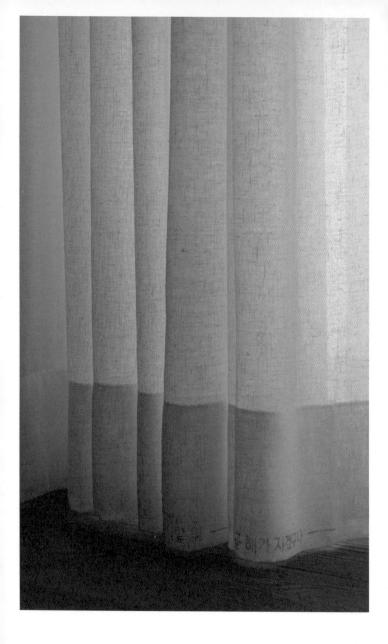

③

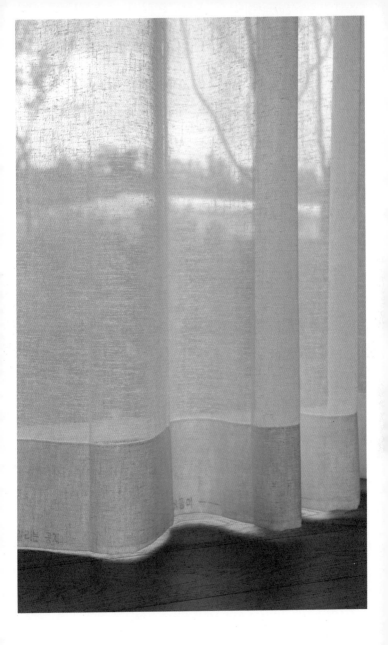

③

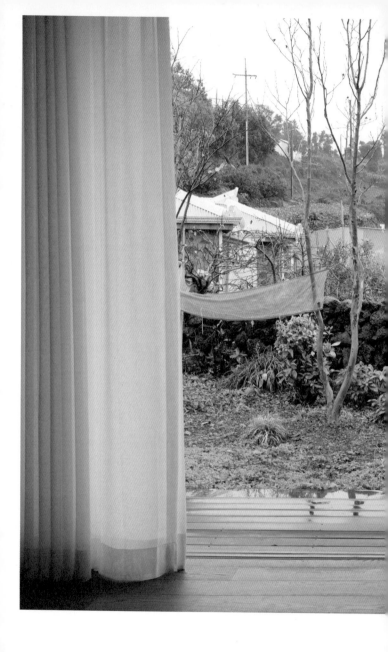

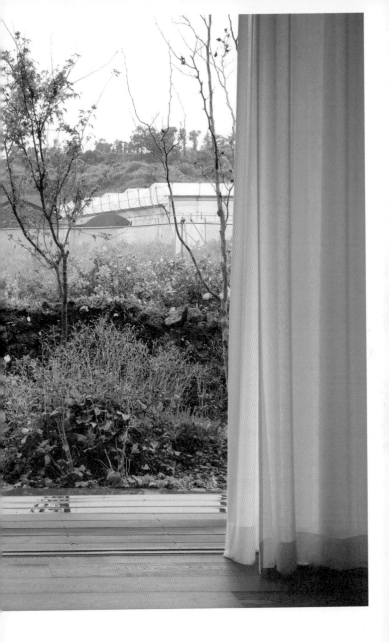

③④

④

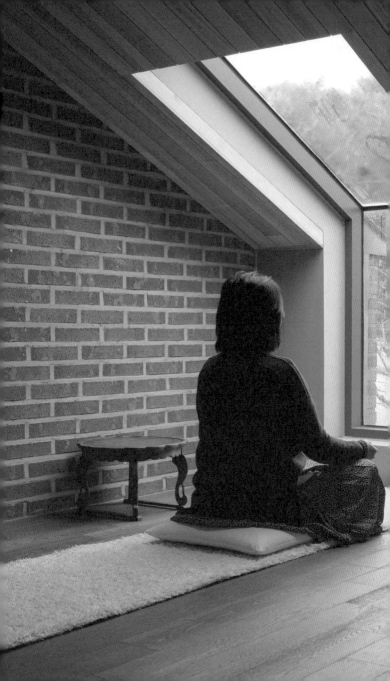

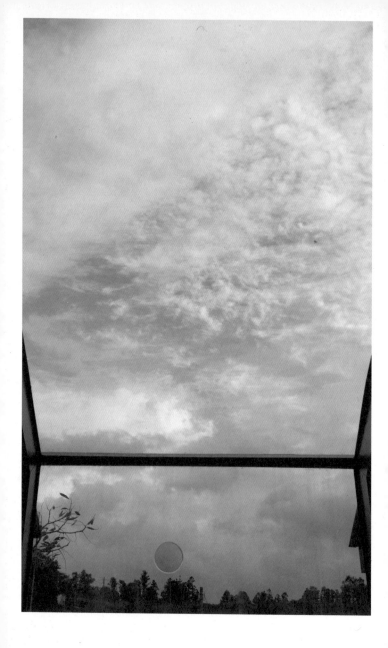

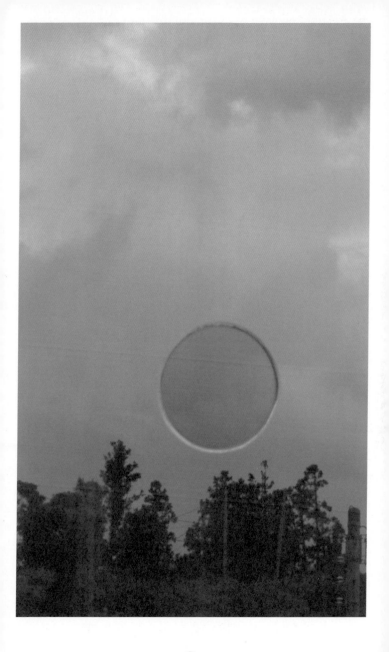

⑪ ⑫

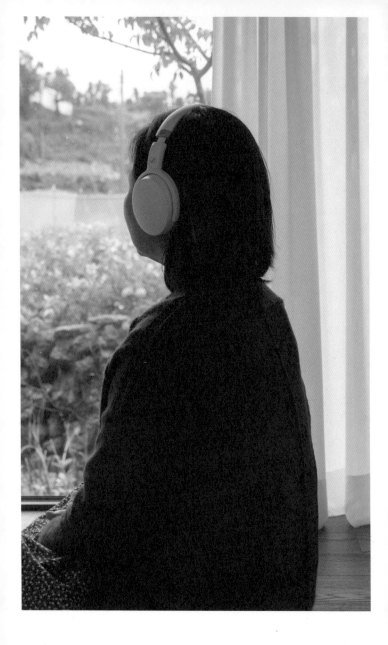

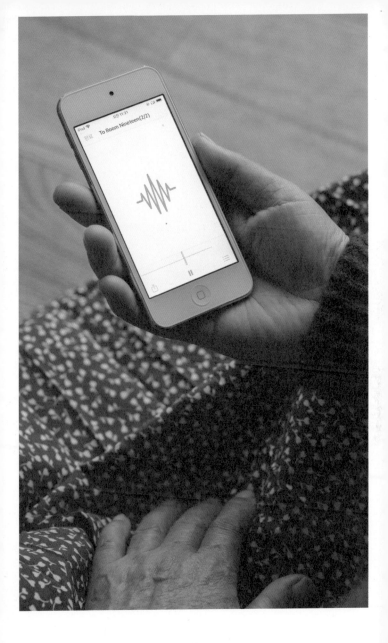

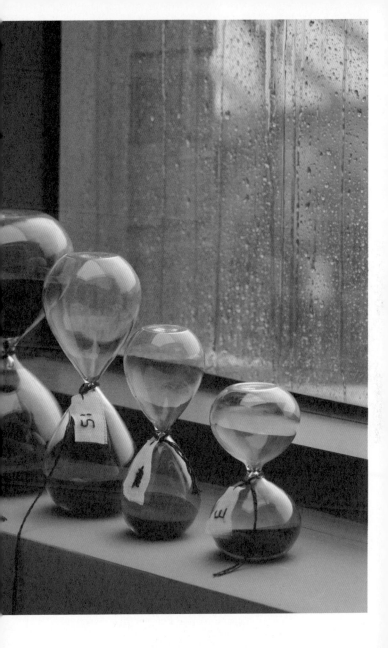

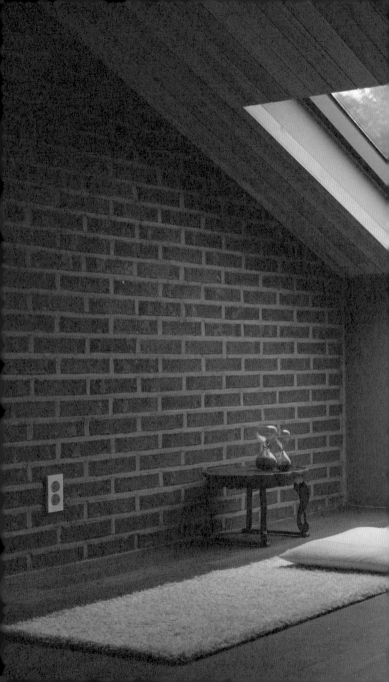

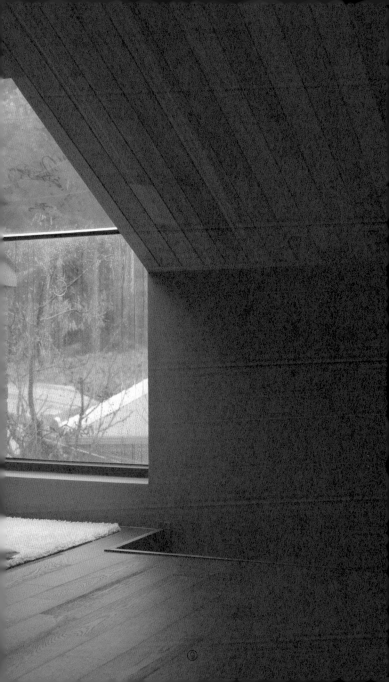

공간

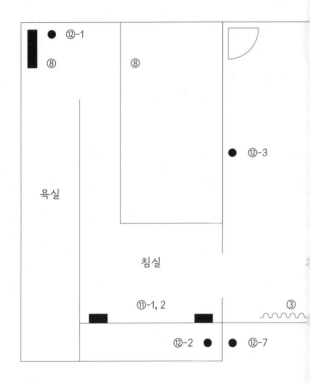

⑫-1
⑧
⑧
⑫-3
욕실
침실
⑪-1, 2
③
⑫-2
⑫-7
⑤

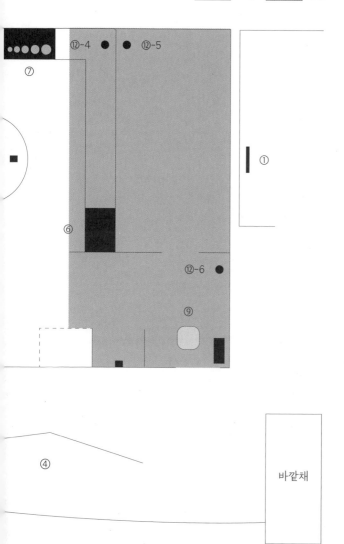

①

⑦

⑫-4

⑫-5

⑥

⑫-6

⑨

④

바깥채

1층　2층

작품

공영선

⑦ 〈가만히〉

움직임을 가만히 들여다보는 시간을 놓고 갑니다. 먼 움직임-
사이 움직임-가까운 움직임에 시간의 표식을 새겨두었어요.
표식을 따르거나 따르지 않거나 원하는 어떠한 움직임에든
모래시계를 뒤집고 그 행위에 몰두합니다. 여기서만큼은
시간이 정복의 대상이 아니라 온전히 당신만의 것이 되길
바랍니다.

⑧ 〈먼 움직임〉

창을 열고 침대에 걸터앉아 저-기 먼 나무의 움직임을
따라가봅니다. 이곳이 제가 제일 좋아하는 장소입니다.

노윤희

⑤ 〈백〉

③ 〈―〉

해가 질 무렵 커튼을 닫고 밑단을 살펴보세요.

⑨ 〈점〉

해가 뜰 무렵(오전 8:40경)부터 흰 방석에 앉으면 해와 구름,
그리고 점의 변화를 보실 수 있습니다.

여혜진

① 〈안녕을〉

④ 〈간격을〉

⑥ 〈무게를〉

제람
⑫ 〈방향(方香)〉
 실내에 비치된 가습기 디퓨저는 기호에 따라 작동을 멈춰도
 돼요. 실외에 비치된 가습기 디퓨저는 향이 궁금할 때 전원
 버튼을 누르세요.
⑫-1 〈얕은 바다〉
⑫-2 〈먼바다〉
⑫-3 〈우거진 풀〉
⑫-4 〈떨기나무〉
⑫-5 〈깊은 바다〉
⑫-6 〈풋귤〉
⑫-7 〈담배〉

홍초선
⑪-1 〈숨〉
 초점 없이 멍 때리면서 들어보세요.
⑪-2 〈19호실로 가다〉
 침대에 누워, 혹은 공간을 거닐면서 편안하게 들어보세요.

작가

공영선
극장 안팎에서 신체/움직임 기반의 작업을 만든다. 인간과 미래의
가능성으로서 '믿음'과 '감각'에 주목한다. 최근에는 피아니스트
임윤찬이 연주하는 모습에 크게 감명받아 움직임으로 발현되는
'진실한 태도'를 안무해 보기로 마음먹었다.

노윤희
시각예술을 바탕으로 환경에 따라 변화하는 관심사를 다양하게
표현한다. 직접보다는 간접, 특별함보다는 평범함을 선호한다.
2007년부터 정현석과 함께 '로와정'이라는 이름으로 활동해왔다.
미술, 가구 디자인, 시노그래피 등 여러 분야에서 유연한 태도를
지향하며 활동한다.

여혜진
시각예술을 기반으로 한 예술 프로젝트를 기획한다. 사람들을
엮어내고 관계 안에서 만들어지는 역동성을 즐거워하며
'비효율적'인 예술 생산 방식에 애정과 관심을 갖고 있다. 그래픽
디자인 스튜디오 '들토끼들'의 멤버로 활동하며 '코스모40'의
아트디렉터로 일하고 있다.

제람
제주를 기반으로 하는 예술활동가다. 누구나 '자기답게' 존재할 수
있는, 물리적이면서 관계적인 '안전한 공간'을 만들고 넓히는 작업과
활동을 지속한다. 구체적인 실천으로 청소노동자, 성소수자 군인,

난민, 여성, 농인, 미등록 이주민 등의 이야기를 설치미술, 영상, 디지털 서체, 여행, 팝업 다방, 숙박형 전시, 출판, 강연, 워크숍, 음악감상회 등 다양한 매체와 형식을 빌려 조명했다.

홍초선
소리를 좇으며 공간 및 환경과 사람들 간의 소리적 이해관계를 연구한다. 소리의 실체는 눈에 보이지 않지만 물체의 진동이 공기 속에서 퍼져 나가는 파동에서 비롯된 것이다. 이런 자연의 소리, 일상의 소리에 변형을 주어 새로운 소리를 만들고, 소리가 공간과 장소의 형태를 연상하게 하는 작업을 진행하고 있다.

19호실로부터 제람

어머니가 없는 열흘

올해도 2월에 어머니가 열흘 동안 집을 비웠다.
휴대폰을 끄고 지리산 자락 어딘가에 있는 수도원에
침묵 기도를 하러 가셨다. 누군가 어머니 일상의
빈자리를 대신 채워야 가능하다. 작년에는 그
빈자리를 어머니와 함께 사는 내 동생이 채웠고,
동생이 독립하여 서울로 이주하자 올해는 유학을
마치고 시골집으로 돌아온 내 차지가 됐다.

 그동안 내게 어머니의 시골집은 잠시 머물다
가는 곳이었다. 서울에서 직장 생활을 하다가 지칠
때 찾아가 베고 누울 어머니의 무릎을 내달라 하고,
런던에서 공부하다가 방학이면 돌아와 한국 음식이
그리웠다며 어머니께 삼시 세끼 집밥을 내달라 했다.

 내가 원할 때 언제든 예고 없이 찾아와 쉼표를
찍고 현실을 잠시 내려놓는 이 공간이 어머니에게는 쉼
없이 일상의 문장을 적어 내려가는 삶의 현장이었다.
그 문장들이 어머니의 인생을 채우는 속도만큼
시곗바늘도 쉴 새 없이 움직여 58초, 59분 하다가
어느새 그의 나이 60세에 접어들었다. 시간을

헤아릴 때 익숙한 60진법으로 인생의 한 바퀴를 돈
어머니에게 1년에 한 번 일상을 떠나는 쉼이 절실했다.

어머니는 집을 비우기 전에 내게 세세한 당부를
하셨다. 특히 어머니가 운영하는 천혜향 농장에
관해서 그랬다. 해 뜰 무렵이면 농장에 가서 기온을
확인하고 비닐하우스 천장을 열어야 한다, 이슬이
맺히기 전에 아침에 열었던 천장을 다시 닫아야 한다,
천혜향 수확을 앞두고 나무와 열매가 수분을 머금으면
안 되기 때문에 비가 올 경우는 천장은 계속 닫아두되
비닐하우스 옆을 걷어 올려서 내부 기온을 조절해야
한다고도 하셨다.
　　해 뜰 무렵은 대체 몇 시냐, 이슬이 맺히는 시간은
언제냐, 적정 기온은 몇 도를 기준으로 삼아야 하냐,
비가 올 경우 비닐하우스 내부 공기 순환은 몇 시간
정도 해야 하냐는 내 물음에 어머니는 날마다 다르고
상황마다 다르니 '적절하게' 하라고 하셨다. 대체
'적절하게'는 어느 정도냐고 되물으니 어머니는
농장에 관심을 가지고 마음을 두고 지켜보면 알

수 있다고 하셨다. 귀찮아진 나는 "오케이, 그러면
간단하게 9 to 6[나인 투 식스], 오전 9시에 가서
천장 열고 오후 6시에 가서 천장 닫으면 되겠네"
이랬더니, 어머니는 그렇게 단순하게 대처하면 안
된다며 설명을 덧붙이셨다. 그런데 내게는 잔소리로만
들려서 접수가 안 됐다. 내 일이라고 생각하지 않아서
그랬다. 어머니의 시골집에서 생활한 지 석 달이
넘었는데도 여기가 내게 임시로 사는 곳이라는 생각의
관성은 이곳에서 요구되는 일상의 수고를 내 몫으로
받아들여야 하는 중력보다 여전히 강하게 작용했다.

　막상 어머니가 집을 비우니 보이지 않던 게
보이고, 들리지 않던 게 들리기 시작했다. 한동안
맑고 포근한 날씨가 이어지던 제주에 뜬금없는
대설주의보가 내려졌다. 하루 만에 기온이 20도
가까이 뚝 떨어졌다. 어머니가 계실 때는 눈이 오고
꽁꽁 추워지면 온종일 시골집 따뜻한 방 안에서
천혜향을 까먹으면서 호젓한 시간을 보내곤 했다.
어머니가 안 계시니 춘삼월 출하를 앞둔 천혜향이 얼면
어떡하나 덜컥 겁이 났다. 예측할 수 없는 날씨 변화

앞에서 '나인 투 식스'는 의미가 없었다. 온종일 농장에 붙들려 시시각각 온도계와 기상예보를 들여다봤다.

설상가상 강풍이 불었다. 농장 비닐하우스가 망가지거나 날아갈까 봐 잠을 이룰 수 없었다. 바람이 비닐하우스를 거세게 흔든 이틀 밤을 뜬눈으로 지새웠다. 어머니가 태풍이 불 때마다 비닐하우스 걱정에 잠 못 이뤘을 숱한 밤을 조금이나마 가늠할 수 있었다. 어머니가 바람만 불면 신경이 곤두서는 고통에서 해방되고 싶어서 천혜향 농장을 그만하고 싶다고 하시는 이유도 알겠다.

날씨가 풀리기가 무섭게 집에서 기르는 개 뭉치가 별안간 비명을 지르며 피를 쏟았다. 뭉치를 둘러업고 병원으로 내달렸다. 뭉치의 방광에 결석이 많아 요도를 막았고, 요도에 따로 염증도 있어 꽤 많은 양의 하혈을 했던 거다. 뭉치의 덩치가 커지면서 뭉치의 힘을 감당하기 어려운 어머니가 뭉치를 주기적으로 산책시키지 못하고 줄곧 묶어 기른 영향도 있다. 홀로 시골살이를 하는 어머니의 고단함이 뭉치의 몸에 켜켜이 쌓였다.

수술을 마쳤지만 회복이 덜 된 뭉치를 병원에 맡기고 밤늦게 집으로 돌아왔다. 뭉치를 들고 뛰느라 온몸이 땀에 흠뻑 젖고 개털이 엉겨 붙어 엉망이 됐는데 며칠간의 추위에 얼었는지 수도가 고장이 나서 물이 나오지 않았다. 다행히 받아놓은 물이 있어 겨우 씻고 나왔는데 집에 먹을 게 없었다. 쌀은 있는데 밥이 없고, 재료는 있는데 요리가 없었다. 어머니가 늘 잡곡밥으로 채웠던 따뜻한 전기밥솥은 차갑게 텅 비었고, 어머니가 썰어놓은 양배추와 양파, 어머니가 만든 만능양념장, 어머니가 토막 낸 감자는 냉장고에 있는데 짭조름한 감자조림은 없었다.

어머니가 집을 떠난 지 며칠 만에 어머니의 카톡 대화방에 뭉치의 안부를 남겼다. 어머니는 내 메시지를 확인도 안 하고 대꾸도 없다. 괜히 어머니, 하고 불러봤다. 역시 아무 반응이 없다. 시차가 아홉 시간, 물리적으로도 만 킬로미터가 떨어진 런던에서 내가 유학할 때도, 이런 제약에 아랑곳하지 않고 '어머니' 하고 메시지 보내면 틀림없이 곧 답장하던 내 어머니인데! 언젠가 어머니가 세상을 떠나고 어머니가

그리워지면 지금처럼 대답 없는 카톡 대화창에 기약
없는 메시지를 남길지도 모르겠다는 생각이 들자
아찔해졌다. 며칠 뒤면 어머니가 침묵 기도를 마치고
다시 휴대폰의 전원을 켜고 내 카톡 메시지를 확인하고
대꾸도 하고 곧 집으로 돌아올 거라는 사실이 꿈만
같았다. 죽은 어머니가 부활해 돌아오는 것만 같았다.

눈을 뜨고 주위를 살폈다. 보이지 않던 게 눈에 걸렸다.
청소기로 집 안 구석구석 먼지를 빨아들였다. 욕실
구석에 놓인 어머니의 운동화 한 켤레를 빨아 넣었다.
욕실 배수구 망에 걸린 머리카락을 치웠다. 구릿한
냄새를 풍기며 부패하고 있는 음식물 쓰레기를 마당
가장자리에 파묻었다. 읍사무소 수도과에 전화해서
수도를 고치고, 뭉치도 퇴원시켜 돌보았다.
　　이윽고 어머니가 돌아오는 날이 됐다. 열흘간
비었던 어머니 방 구들에 평소보다 장작을 많이 넣어
뜨끈하게 불을 지폈다. 콩을 미리 물에 불리고 잡곡을
골고루 섞어 전기밥솥을 어머니 방식의 잡곡밥으로
다시 채웠다. 어머니가 좋아하는 커피 원두도 한

봉지 사다 놓고, 고구마도 쪘다. 어머니를 모시러
공항으로 가는데 심장이 두근두근 뛰었다. 내가 유학
중에 1년에 한 번 귀국할 때 공항으로 나를 마중 오는
어머니의 심정도 이랬을까. 짐가방을 끌고 나오는
사람들 사이에서 밝게 웃으며 내게 손을 흔드는
어머니의 모습이 보인다. 어머니는 내게 짐가방을
건네기 무섭게 열흘간 어머니에게 일어난 일을 쉴 새
없이 말씀하신다. 어머니가 드디어 침묵을 깨고 다시
일상으로 돌아왔다.

'19호실'로 떠난 어머니

"나만의 19호실로 가야겠어!"

　　어머니는 느닷없는 선언을 하고 집을 나섰다.
'19호실'이 무엇이고 어디냐는 내 물음에 묻지
말라고 했다. 어머니는 오롯이 혼자 있고 싶다고
했다. 쉬고 싶은 거라면 내가 알맞은 공간을
알아보고 예약하겠다고 했다. 어머니는 설령 누추한
공간일지언정 나를 포함해 누구도 자신이 어디 있는지
모르는 곳에 있고 싶다고 했다. 언제 돌아올지도 묻지

말라고 했다. 어머니가 가려는 '19호실'이 제주의
동쪽인지 서쪽인지라도 알려달라고 했다. 어머니는
그것도 싫다고 했다. 말릴 수 없으니 응원하자 싶어
어머니의 새로운 시도를 지지한다고 했더니 속도
모르면서 응원한다며 배웅하는 것도 싫다고 했다.
혹시 어머니에게 애인이 생겼냐고 묻자 황당하다는
표정으로 나를 바라보던 어머니는 퉁명스러운
대꾸마저 거두고 자동차의 시동을 걸었다.

　　주중에 매일 출근하는 일터가 있기 때문에
어머니의 '19호실행'은 기껏 해야 주말이거나 연휴를
붙여 사나흘일 경우가 많았지만 어머니가 언제
얼마나 집을 비울지 알 수 없으니 예측하기 어려웠고,
내 일상이 출렁거렸다. 내가 잔잔한 일상을 살 수
있었던 건 어머니가 묵묵히 내 뒤치다꺼리를 했기
때문에 가능했다는 사실을 어머니가 집을 비울
때마다 직면했다. 어머니가 출근 전에 아침마다 밥솥
가득 새로 지은 밥을 채우고, 가스레인지 위에는
국물 요리를 담은 뚝배기, 냉장고에는 밑반찬을
늘 마련해두었기 때문에 내가 '스스로' 밥을 챙겨

먹는다고 착각했고, 어머니가 수시로 변기를 닦았기 때문에 어머니를 빼고 집 안의 모든 식구가 서서 소변을 누는 남성임에도 화장실에서 지린내가 날 거라는 의심조차 하지 않았다. 별일이 없더라도 비상 시 대기 전력처럼 어머니가 없으니 괜히 불안하고 허전했다.

왜 어머니는 가족과 집이라는 '안전한' 울타리를 자꾸만 넘으려고 할까. 나는 할머니와 어머니의 손에 자랐고, 남달리 섬세한 성품을 지닌 성소수자라서 내 지정성별이 남성임에도 여성인 어머니의 삶을 제법 헤아리고 있다고 생각했다. 극건성 피부인 어머니를 위해 수분크림과 토너가 좋기로 소문난 브랜드 제품을 사다가 쟁여놓고, 어머니가 드실 영양제랑 염색약, 중배전한 커피 원두, 자연 방사 달걀, 무가당 두유, 무염 버터 등의 생필품이 떨어지지 않게 살피고, 빨래할 때마다 어머니 양말이나 속옷에 구멍이 나지 않았나 살피고 낡았으면 알아서 바꿨다. 옷의 재질과 디자인에 따라 천차만별인 상의도 손에 쥐면 어머니 사이즈인지, 또 어머니에게 어울릴지 금세 판단이

서고, 235밀리미터는 작은데 240밀리미터는 클 때가 있다는 어머니의 발에 맞는 신발을 눈썰미로 사다 드려도 거의 들어맞을 정도라 어머니를 잘 파악하고 있다고 자부했다.

"너랑 함께 있다고 내가 늘 행복할 거라고 착각하지 마."

평일에는 생활공간인 집에서 일터인 농장과 지역아동센터를 오가고 일요일에는 산 너머 교회에 가 봉사를 하는 어머니의 일상은 안 봐도 빤히 보였다. 집에서 책을 읽고 영화를 보는 외에 별다른 취미도 없는 어머니는 늘 내 예상 가능한 자리에 있었다. 코로나19 감염병이 유행하면서 바깥 활동이 줄었다. 기대했던 수도원 피정마저 줄줄이 취소되었다. 집 안에서 가족들이 생활하며 부대끼는 날이 많아졌다. 장성한 두 아들이 번갈아 어머니의 집 방 한 칸을 차지해 기약 없이 살았고, 지척에 사는 오빠들이 하루가 멀다 하고 예고 없이 어머니의 공간을 제집처럼 드나들었다.

나에게는 느닷없는 일이었지만 어머니에게는

잠시나마 일상의 출구를 찾는 게 오래 생각하고 준비한 일이었을 거다.

집을 나선 어머니가 읽던 책 『19호실로 가다』*를 펼쳤다. "이것은 지성의 실패에 관한 이야기"라는 말로 시작하는 동명의 소설은 그야말로 어머니를 이해하고 있다고 믿었던 내 당혹스러운 실패감을 짚었고, 주인공 수전에 내 어머니가 투영되어 읽혔다.

'단란'한 가정을 이루며 살아가던 수전은 자신을 잃어버렸다는 생각에 무작정 자신만의 '19호실'을 만든다. 매일같이 그곳을 드나들며 혼자만의 시간을 보낸다. 머지않아 수전의 남편이 그 공간에서 수전이 시간을 보낸다는 사실을 알아챘지만 왜 그곳에서 시간을 보내는지의 진실은 알아채지 못했다. 결국 수전은 '19호실'에서 스스로 생을 마감하고 일상으로 복귀하지 않을 선택을 한다. 그의 결정에 애석하고 헛헛했다. 살아야 옳고 죽는 건 그르다는 건 아니다.

★ 도리스 레싱, 『19호실로 가다』, 김승욱 옮김, 문예출판사, 2018.

죽음을 선택하는 것 외에 삶의 주체성을 드러낼 수
있는 다른 선택지가 마땅히 주어지지 않는 현실이
안타까웠다. 1960년대 영국을 시대적 배경으로
삼은 소설 속 이야기가 2020년대 한국에 사는 내
어머니에게 깊숙이 닿아 현실에서 '19호실'을 찾아
떠나는 여정으로 이끌었다는 게 한편 놀랍기도 했다.
현재 한국 사회에서 성소수자를 대하는 태도나 제도적
지원이 1960, 1970년대 영국을 비롯한 유럽의 상황과
크게 다르지 않다고는 하지만, 나는 성소수자여도 일단
집에 오면 안락해서 따로 '19호실'이 필요하지 않다는
점에서 어머니와 또 한 번 시차를 느낀다.

　　만약 수전이 수전을 충분히 존중하고 신뢰하는
누군가와 자신이 겪는 문제를 나누며 소통할 수
있었다면 소설 속 결말은 달라지지 않았을까 하는
생각이 든다. 수전이 '혼자'가 되는 시간을 가질 수
있었던 것은 어쩌면 그가 주기적으로 집을 비워도
일상이 차질 없이 지속될 수 있도록 가사 일을 돌보는
사람과 아이들을 맡는 가정 교사가 있었고, 큰 어려움
없이 '19호실'을 마련할 돈을 제공한 남편이 있었기

때문에 가능했을 것이다.

　혼자가 되는 일도 자기다움이 무엇인지 더듬는
일도 직간접적으로 나 아닌 다른 존재를 전제하지 않을
수 없겠다. 이성애 중심적인 사회 안에서 성소수자이기
때문에, 또 사회가 욕망하고 요구하는 만큼 '남자'답지
못하다는 이유로 '여자' 같은 '호모 새끼'로 치부되는
나에게도 외부로부터 안전할 수 있는 공간으로서 집은
어머니의 수고로 만들어지는 것처럼 말이다. 그렇다면
어머니가 자기답게 살아갈 수 있겠다 여기며 자신의
일상을 이어가고 이따금 갱신할 수 있는 공간을
집 안팎에서 마련하는 것 역시 누군가의 수고가
필요할 것이다. 그걸 기꺼이 내 몫으로 여기기로 했고,
구체적으로 어떤 수고가 필요할지 배우고 싶었다.

　어머니가 홀연히 '19호실'로 떠나게 된 게 더
이상 어머니 개인의 문제, 우리 집의 개별적이고
특수한 문제가 아니라 사회구조적인 문제로도
읽히기 시작했다. 어머니의 변화에 대처할 방법을
찾으려고 주위 사람들에게 조언을 구했다. 어머니의
선택에 공감하거나 지지하면서 자신에게도

'19호실'이 필요하다고 말한 이들이 누구인가
살펴보니 가부장적인 사회구조에서 줄곧 '여성'으로
호명되고 '여성'으로 길러져서 '여성'의 역할을
수행하도록 요구받고 이에 응한 이들이었다.
그리고 '19호실'이라는 말이 원작 소설에서 나아가
이를 언급한 드라마 등 여러 미디어를 통해
재생산되어 '여성'들 사이에서 '자기다울 수 있는
혼자만의 공간이나 시간'을 뜻하는 말로 통용되며,
나만의 '19호실'로 간다는 실천이 SNS 등을 통해
밈(meme)처럼 확산되고 있다는 것도 알 수 있었다.
나는 지난 몇 년간 성소수자·난민·농인·청소년동자
등의 서사를 조명하는 예술 작업을 줄곧 해왔다.
소수자라 여겨지는 여러 집단 안에서도 '여성'은 한층
더 소외당하고 있었다. 일상에서 자기에게 '안전한
공간'을 찾지 못해 어딘가로 가야 하는 이들이, 대체로
'여성'으로 호명된다는 점에서 서로 닮았다는 생각이
들었다. 남성과 '여성'으로 나누어 기르고 대하면서
만든 구조 안에서 엄연히 남성과 '여성'이 다른 세상을
살고 있었다. 그렇다고 모든 여성에게 '19호실'이

필요하다고 말할 수 없다. 게다가 '19호실'을 갈망하는 '여성'을 지정성별이 여성인 사람과 같다고 말할 수도 없고, 한정할 수도 없다. '19호실'로 가서 삶이 끝나는 게 아니라, 일상을 이어갈 동력을 마련할 수 있을지 사유해 보고 싶었다. 소설의 제목을 뒤집어 '19호실로부터'라는 이름을 떠올렸다. 이 이름으로, 내 어머니를 비롯해 '19호실'이 필요한 '여성'이 누구인지, 그들에게 '19호실'이 어떤 공간이어야 하는지 살피는 여정을 시작했다.

첫 번째 '19호실', 글쓰기 워크숍

우선, 자신만의 '19호실'이 필요한 분들과 함께 「19호실로 가다」를 읽고 각자가 생각하는 '자기다움'에 관해 이야기를 나누는 자리를 마련해야겠다는 생각이 들었다. 작가 은유의 글쓰기 워크숍에 참여한 경험이 떠올랐다. 서로에게 배운다는 의미로 '학인'이라 부르는 이들과 함께 같은 글을 읽고, 저마다 감응한 지점에서 출발해 자신의 이야기를 글로 쓰고, 서로의 글에 비친 다른 삶을 나누는 방식으로 진행된다.

나는 이 워크숍에서 '안전'하다고 느꼈다. 상대의
삶을 섣불리 판단하거나 평가하지 않기로 약속했기
때문이다. 그 사람의 삶을 풀어낸 글이 더욱 풍성해질
수 있도록 질문하여 애매한 문장엔 구체적인 힘을
싣고, 느슨한 맥락엔 짜임새를 갖추게 해 자신을 잘
드러내는 한편 자기를 돌아볼 수 있는 글이 완성되도록
도왔다. 그렇게 서로가 '자기다움'을 발견할 수 있도록
동행하는 여정이 또 다른 모습의 '19호실'이 아닐까
생각했다.

봄과 가을에 각각 한 차례씩 작가 은유가 진행하는
글쓰기 워크숍을 열었다. 은유의 글쓰기 워크숍이
다양한 방식으로 열리기는 하지만 대개 10주에서 20주
기간 동안 매주 한 권의 책을 읽고 그다음 주 한 편의
글을 쓰는 방식으로 진행되었다면, 이번에는 4주간
「19호실로 가다」 한 편만 읽고 거기에서 감응한 바를
가지고 세 차례 퇴고를 거듭하며 한 편의 글로 자신의
서사를 다듬어가도록 기획했다. 스스로 '여성'으로
정체화하거나 '여성'이라는 관점에서 글을 쓰고자

하는 사람들이 워크숍에 참가하여 서로의 '19호실'인 학인이 되었고, 저마다 생각하고 욕망하는 바를 글로 풀어냈다.

4주씩 진행된 글쓰기 워크숍에 각각 열 명과 아홉 명, 총 열아홉 분이 참여했다. 온라인 커뮤니티와 SNS를 통해 워크숍이 열린다는 소식을 알렸고, 정보 접근성을 고려해 몇 가지 '안전' 장치를 더했다. 참가를 원하는 이보다 초대할 수 있는 숫자가 적을 때 공정하게 선정하는 자체가 어려우니 대체로 선착순으로 신청을 받곤 한다. 이 워크숍 역시 두 차례 모두 정원을 훨씬 초과하는 이들이 참가 신청을 했다. 공정한 초대 기준을 마련하기 어려우니 어쩔 수 없다며 '안전'한 선택을 하기보다 다른 방법을 시도하고 싶었다. 열흘 이상의 신청 기간을 두고, '자기답다'는 게 무엇일지 함께 생각하는 자리가 지금 이 시점에서 왜 자신에게 필요한지 적도록 하고, 이를 참고하여 열 분을 선정해 '19호실'로 초대했다. 신청 기간 첫날 저녁에는 비대면으로 사전 설명회를 열어 프로젝트의 취지와 계획을 안내했다.

봄에 초대한 참가자는 열 명 모두 지정성별이
여성이었다. 20대에서 50대까지 다양한 연령대가
모였지만, '여성'이라는 열쇳말로 손쉽게 공감대를
형성할 거라 예상했다. 그런데 '여성'이 누구인지에
관한 생각이 제각각이었고, 그런 '여성'이 '자기다움'을
생각하고 감각하기 위해서 '안전'이라는 열쇳말을
경유하는 걸 큰 저항 없이 받아들이지만 정작 워크숍에
모인 사람의 수만큼 '안전'에 대한 생각도 달랐다.
물리적인 폭력으로부터의 안전과 열악한 재정 상태로
취약해진 일상, 취업 준비를 하면서 느끼는 막막함,
너무도 다른 연인과의 관계에서 비롯된 불안정성
등을 각자의 맥락에서 모두 '안전'이란 말로 설명했다.
가을에 연 두 번째 글쓰기 워크숍에서는 참가자 구성에
작은 변화를 주었다. '여성'에 대한 처우가 열악한
환경에서 일하면서 이를 불편하게 여기며 감수성을
키웠다는 남성을 초대했고, 자신을 소개하는 글로는
성별을 가늠하기 어려웠지만 내용이 인상적이라
초대했는데 실제로 만나보니 남성인 분도 있었다.
워크숍의 취지를 충분히 파악하지 못했지만 딸의

권유로 신청하게 된, 여성으로 살아온 이야기를 글로 정리하고 싶다는 70대 여성도 초대했다.

사실 안전은 남녀노소, 보수와 진보 상관없이 모두에게 호소력을 갖는 '안전'한 가치다. 그래서인지 다양한 욕망을 '안전'으로 치환하여 천차만별로 활용될 여지가 있다. 안전의 의미를 흐릴 만한 염려만큼이나 안전의 의미를 달리 해석할 가능성도 있다. 푸코는 안전을 근대국가의 통치를 위한 도구라 말하지만, 질서 확립을 위한 보수적이고 방어적인 규율로만 보기 어렵다. '19호실'의 맥락에서 소수자에게 안전은 도리어 주류 통치 권력에 맞서 자신의 사회적 지분을 확보하겠다는 매우 적극적인 투쟁 그 자체일 수도 있기 때문이다. '안전'에 관해 저마다 욕망대로 해석하고 활용하는 걸 판단할 생각은 없다. 다만, 우리가 '안전'이라는 가치를 공동체적인 관점에서 공통 감각으로 삼아 서로가 자기답게 존재할 수 있는 여지를 조금 더 늘릴 수 있으면 좋겠다고 생각했다.

두 차례에 걸친 글쓰기 워크숍에서, 나는 운영자 역할을 할 뿐 직접 참여하지는 못했다. 참가자들이

워크숍을 충분히 누릴 수 있도록 돕는 데서 보람을
느꼈지만, 당사자가 아니라 외부자의 위치에 있다는
한계가 분명 있었다. 여러 사람이 각자의 삶에서 길어
올린 이야기와 생각이 오가는 것을 지켜볼 뿐, 직접
주고받지는 못하니 충분히 몰입하지 못했다.

두 번째 '19호실', 몸쓰기 워크숍

'안전'에 관해 추상적인 생각을 거듭하고 글을 쓰는 걸
넘어 구체적으로 함께 감각해 보는 기회를 마련했다.
안무가 공영선이 진행하는 몸쓰기 워크숍을 이틀
연속으로 열었다. 진행자는 참가자들이 '안전'에 관한
공통 감각을 경험할 수 있는 움직임 워크숍이라는 것과
움직이기 편하게 가벼운 옷차림으로 오는 것 외에는,
다른 사전 정보 없이 참석하길 바랐다. 진행자의
안내에 따라 피부로 둘러싸여 외부와 구분되는 자신의
신체를 천천히 감각한다. 숨을 들이마시다 내쉬고,
몸 일부를 구부렸다가 펴고, 스스로 더듬어 만지며
움직이다가 최대한 움직이기를 멈추고 자신을 둘러싼
시공간을 감각한다. 몸을 일으켜 공간 안에서 천천히

걷는다. 이동하는 속도를 점점 빠르게 하면서도 다른 참가자와 부딪치지 않도록 멈춰 선다. 그다음에는 속도보다는 타인과의 거리에 초점을 맞추고 움직인다. 둘씩 짝을 지어 어디까지 가깝게 다가갈지 말하지 않고 협상하는 과정을 거친다. 한 사람은 눈을 감고 자리에 눕는다. 다른 한 사람은 상대의 신체에 손을 가져다 대고 편안하게 쉴 수 있도록 돕는다. 손바닥으로 이마를 짚기도 하고, 손바닥을 따뜻하게 비벼서 상대의 두 발목을 살포시 움켜쥐기도 한다.

　글쓰기 워크숍과 달리 몸쓰기 워크숍에는 직접 참여했는데 여기서 첫 번째 위기가 찾아온다. 워크숍 참여자 중 지정성별이 남성으로 보이는 사람은 나 한 사람이었다. 몸집도 다른 참가자들에 비해 압도적으로 컸다. 그런 상황에서 나와 짝을 이뤄 내 눈앞에 누워 눈을 감고 있는 여성에게 손을 대야 한다. 워크숍을 통해 처음 본 사이라 서로에 대한 배경지식이 전혀 없고 상대는 무방비 상태다. 움직임에 따라 속살이 보일 수도 있고, 몸매가 드러나는 얇고 신축성 있는 소재의 상·하의를 갖춰 입었다. 성인 남성인 내가

낯선 여성의 신체에 손을 대야 한다는 자체가 떨렸다.
합의된 상태이기는 하지만 행여 내가 변태 같다고
느끼면 어쩌나 싶어 진땀이 났다. 여성들만 있는 줄
알았는데 왜 자신만 남성이랑 짝이 되었나 속으로
불쾌하면 어쩌나 싶기도 했다. 내 손바닥으로 그분의
몸에 손을 대면 안 될 것 같아서 손바닥을 뒤집어
손등을 닿게 해볼까 궁리하다가 오히려 이 상황을
성적인 맥락으로 해석하는 게 문제라는 생각이
들었다. 속 시원하게 '저는 게이라서 염려 안 하셔도
돼요'라고 결백을 주장한 뒤 수행하고 싶었다. 그런데
말하지 않고 신체적인 접촉만으로 낯선 이와 소통해야
해서 난감했다. 옆 사람이 상대에게 하는 신체적
접촉을 곁눈질로 보았다가 가장 문제가 되지 않을
만한 행동을 최소한으로 따라 하고 내 순서를 마쳤다.
상대의 순서가 돌아와 내가 눈을 감고 바닥에 누웠다.
상대가 언제 내 몸 어디를 만질지 모르는 통제 불능의
상황이 불편하고 진땀이 났다. 방금 전까지 내 입장은
여성의 신체에 손을 대야 하는 덩치 큰 남성이었고,
이제는 자신 없는 몸매를 상대가 주의 깊게 보고

만질 상황이 부끄러운 사람이었다. 나와 짝을 이룬
여성은 나와 달리, 차분하면서도 주저함 없이 내 몸에
손을 대고 나를 편안하게 만들어주려고 노력했다.
상대의 손길이 나를 배려한다는 게 느껴지니 긴장이
풀렸다. 안도하는 한편, 상대는 앞서 내 손길에서
긴장을 분명히 느꼈겠다는 확신이 섰다. 이 과정을
반복했는데 그때는 이미 서로에게 안전하다는 감각을
주고받은 경험이 있어서 그런지 한결 편했다.

　이번에는 참가자들이 각자의 방향과 속도대로
공간 내부를 누비다가 자신이 가장 편안하다고 여기는
위치에 자리를 잡았고 색상 테이프를 가져다가 자신의
영역을 표시했다. 어떤 참가자는 통창이 있는 공간
구석에 자리를 잡고 색상 테이프를 바닥뿐 아니라
모퉁이 벽까지 둘러 바깥 풍광까지 자신의 영역으로
확보했고, 또 다른 참가자는 근처에 위치한 다른
참가자가 영역을 표시하길 기다렸다가 일부러 일정
부분 겹치게 표시하기도 했다. 나는 내가 웅크리고
누울 만큼 초승달 모양으로 영역을 표시하고 그
모양대로 누웠다. 그제야 진행자는 참가자들이

자신이 표시한 영역에 대해 말로 설명하도록 했다.
참가자들이 다른 너비와 모양으로 영역을 구축한
이유를 들으면서 각자가 품은 자기다움과 공간, 안전,
관계에 관한 다양한 입장을 확인했다. 나는 무척
방어적인 사람이고, 나도 모르게 내가 만든 가상의
영역에 몹시 몰두해 있었다. 나와 가까이에 영역을
표시한 분이 내 영역에 한 발을 내딛자 나는
소스라치게 놀랐다. 왜 놀랐는지에 대해서도 말로
풀어 이야기하다 보니 살면서 언어화해 보지 않은
내 심리 상태도 살필 수 있었다. 나는 다른 사람에게
최대한 피해 주지 않고 욕심을 내지 않는 사람이라는
결벽을 증명받기 위해 내 몸을 딱 누일 만큼의 좁은
영역만 차지했음에도 다른 사람이 예고 없이 내
최소한의 안전 영역을 침범하니까 나 자신을 해친 것
같은 위협을 느꼈다고 말했다. 그런데 '굳이' 그 말을
하고 누군가 경청하는 과정을 거치고 나니 마음이
풀어졌다. 나중에는 마음이 열려서 그 참가자의
영역과 내 영역 사이에 색상 테이프로 사다리를 만들어
연결하고 싶어졌다.

이대로 평탄하게 워크숍이 끝나나 싶었는데 두 번째 위기가 찾아왔다. 한 사람씩 돌아가며 눈을 감고 공간을 제 속도와 방향대로 움직이다가 예고 없이 뒤로 몸을 젖혀 드러누워야 하는 순서가 돌아왔기 때문이다. 내 체중의 절반도 되지 않을 것 같은 여성 참가자들이 먼저 수행했다. 눈을 감은 채 공간 내부를 움직이는 참가자가 벽이나 기둥에 부딪치지 않게, 나머지 모든 참가자가 해당 참가자 한 사람에게 온통 집중했다. 그 움직임을 따라 반응하며 최대한 움직임의 자유를 주되 그가 다치지 않도록 보호했다. 그리고 그 참가자가 예고 없이 몸을 떨구면 다른 참가자 여럿이 잽싸게 달려가 온몸으로 드러눕는 체중을 받아내고 천천히 바닥에 누인 후에 편안하게 쉴 수 있도록 몸을 가다듬었다. 다른 참가자의 무게는 얼마든지 지탱하겠는데 내가 눈 감고 우당탕탕 뛰다가 갑자기 무게를 온전히 싣고 드러누우면 저 여성들이 받아낼 수 있을까, 설사 받아낸다 해도 이 얼마나 큰 민폐인가 싶어 땀이 쏟아지기 시작했다. 한여름에 땀이 많이 나는 체질이라 행여 상대에게 땀 냄새나

찐득한 촉감으로 불쾌감을 주고 싶지 않아 신체 접촉은
물론이고 '안전' 거리를 유지하려고 주의를 기울인다.
그런 내가 긴장해서 평소보다 더 땀방울이 뚝뚝
떨어지는 무거운 몸뚱어리를 난생처음 본 여성들에게
내던져야 한다니! 피해갈 수 없는 내 차례가 돌아왔고
조금 움직이다가 에라 모르겠다 하고 허공에 내 몸을
내던진다는 기분으로 뒤로 누웠는데 다른 참가자들이
너무나 안정적으로 내 몸을 지탱했고 나를 바닥에
안전하게 눕혔다. 나중에 워크숍 현장을 기록한
영상을 보니 참가자들이 내 무게를 기꺼이 받아내고
조심스럽게 다뤄 눕힌 후 팔과 다리, 손과 발, 그리고
목이 편안하게 자리 잡게 해주었다. 한 사람은 내
이마에 맺힌 땀을 닦아주고 다른 사람은 내 두 발목을
따뜻하게 감싸 쥐었다. 또 다른 사람은 내 윗가슴에
손바닥을 대고 거친 숨을 고를 수 있게 도와주었다.
나조차 온전히 용납하지 못했던 내 존재가
받아들여지는 경험을 연거푸 하고 나니 그 감각이 나를
생동하게 했다. 있는 그대로 안전하다고 생각하니
몸의 움직임이 확실히 달라졌다. 원초적인 기능에만

충실하던 내 관절에 흥이 붙으면서 춤이 저절로 나왔다. 내가 충만하게 안정감을 느끼니 이 가상의 공동체 안에 깊숙이 소속되었다는 생각이 들었고 다른 참가자가 안전하다고 감각할 수 있도록 더 적극적으로 기여하게 되었다. 내가 안전하게 나다워도 된다는 수용을 몸으로 감각하고 나니 '19호실'의 개념을 보다 적극적으로 해석하게 되었다. 자기다움과 이를 위한 안전을 직접 감각하는 것이 중요하고, 공동체 차원에서 함께하는 경험이 필요하다는 생각이 들었다.

세 번째 '19호실', 숙박형 전시

'안전'에 천착했지만 그토록 '안전'을 외친 까닭은 무엇일까. 그 목적은 '자기다움'을 찾고, 가장 자기다운 게 무엇인지 발현하는 동시에 스스로 가장 자기답지 못하게 만드는 '현실'에서 잠시 물러나는 게 아닐까 생각했다. 그런 점에서 '생각하는' 글쓰기 워크숍과 '감각하는' 몸쓰기 워크숍을 거친 여정은 물리적으로 홀로 머물며 '비일상적인 시간을 보낼 수 있는' 공간을 마련하는 데 이르렀다. 공영선, 노윤희, 여혜진,

홍초선과 함께 느슨하게 시각, 청각, 후각, 미각, 촉각, 공감각 등을 자극하는 매체를 활용해 공간 안팎을 채우거나 비우면서 세 번째 '19호실'을 만들었다.

방문 신청부터 퇴실 때까지 방문자와 운영진이 서로 대면하지 않아도 되길 바랐다. 방문자가 감염이나 장애 여부, 국적을 먼저 밝힌 경우가 간혹 있었지만, 안내를 위해 받은 이메일과 전화번호 외에는 개인정보를 알지 못했다. 누군지 모르는, '19호실'을 찾는 한 사람을 위해 매일 손편지를 썼다. 손을 씻은 다음 잘 깎은 연필로, 본명일지 별명일지 가명일지 모를 누군가의 이름을 편지 가장 윗줄에 적었다. 그가 안녕한지 묻고, 그의 방문을 환영한다고, 그가 이곳에서 안온하게 머물길 바란다고 적었다.

　　OO 님 안녕하세요,

　　OO월 OO일에 '19호실'에 오신 걸 환영해요.
　　이곳에서 안온한 시간을 보내시길 바라요.

함께 준비한 이들의 마음을 모아,

제람 드림

'19호실'을 방문하여 오롯이 하루를 보낸 수십 명이
스스로를 '여성'이라 여기는 것 외에 어떤 공통점도
없이, 저마다의 방식으로 자신에게 주어진 시간을
보냈을 거라 짐작한다. 매일 같은 위치에 같은 사물을
두었고, 이부자리와 식기, 욕실은 늘 정돈되어 있어
이전에 다녀간 사람의 흔적을 느낄 수 없다. 그렇지만
가득 차지 않는 이상 비우지 않고 놔둔 쓰레기통,
시간이 갈수록 닳는 비누와 치약, 그리고 거실에 놓인
글쓰기 워크숍 문집의 마모가 나 아닌 다른 방문자의
존재를 짐작하게 한다. 고요하지만 많은 이들의
의도와 비의도 그리고 배려와 수고로 구성된 공간에서
과연 '혼자 됨'이 어떤 의미일지 살필 수 있을 거라는
기대도 넌지시 남겨두었다. 실제로 '19호실'의 첫
방문자로 다녀간 어머니는 내가 자신과 겪은 소통과
불통의 연장선상에서 출발한 작업이 실제로 구현되어

감회가 새로웠고, 고요히 머물 준비가 된 공간을 만끽했으나 한편으로 이 공간을 준비하느라 너무 수고했을 아들의 모습이 떠올라 온전히 편하지만은 않았다고 한다.

수십 년간 거의 매일 가족들을 위해 부리나케 요리해 함께 식사를 했는데도 늘 허기가 졌다는 한 방문자는, 오롯이 자신만을 위해 '혼자가 되는 식사'⑭를 천천히 준비하고 음미하면서 오랜 마음의 허기가 가시는 경험을 했다. 자신을 비건(vegan)이라고 소개한 방문자는 한 끼 분량의 식재료가 준비되어 있다는 안내를 보고 동물성 식재료가 포함되면 어쩌나 염려했다. 자신은 그걸 폭력이라고 생각하는데 자신이 그렇게 느낀다고 해서 다른 사람에게도 강요할 수는 없기 때문이다. 모든 식재료를 비건도 즐길 수 있도록 구성했고, 행여 비건이 누구인지 모르는 사람을 위해 비거니즘은 단순히 식이 취향이 아니라 세상을 바라보는 관점이자 신념이라고 적은 설명을 보면서 '19호실' 운영진이 만든 '안전'한 울타리 안에 자신도 포함될 수 있겠다는

안도감이 들었다. '19호실'에 다녀간 후, 아이들에게는 비밀로 하되 남편에게는 취지를 설명하여 자신만의 '19호실'을 연세를 내고 계약한 후 틈이 날 때마다 그곳에 가서 시간을 보내고 있다는 방문자의 소식도 접했다. '19호실'에 묵고 맞이한 이튿날 아침 동네 올레길을 따라 걷는데, 인근 초등학교에 다니는 동네 아이들이 등굣길에 한 사람도 빠짐없이 자신에게 인사를 건네는 모습에서 이것이 '안전'일까 하는 생각이 들었다는 방문자, '19호실'에 오고는 싶은데, 시골집이라 벌레나 동물이 나타날까 두렵다는 방문자의 염려에 귀 기울이고 곤충과 동물 기피제를 집 안팎에 뿌려서 신속하게 반응한 운영진의 태도 자체가 '안전'을 감각하게 했다는 반응도 있었다. 분명 '19호실'에 혼자 머물고 싶지만 한편 주위에 누군가 있다는 안도감이 필요하다는 방문자를 위해 바깥채에 항시 운영자가 상주해 있다는 사실을 알린 건 우리가 서로의 안전망이 되어야 하고, 그 관계적인 공간을 바탕에 두어야 물리적인 공간에서도 오롯이 나로 존재하고 감각할 수 있지 않을까 생각했기

때문이었다.

　한편, 방문자의 안온함만큼이나 운영진의 몫도
소중하다는 점을 알리고 싶었다. 문자 메시지나
전화는 기획자인 나에게만 하게 했고, 바깥채에 머무는
운영진의 연락처를 방문자에게 공개하지 않았다.
본채에서 문을 열고 앞구르기를 하면 두세 번 만에
닿을 거리에 바깥채가 있으니, 도움이 꼭 필요할
경우에만 찾아가 문 두드리라고 안내했다.

　작업과 활동을 지속할수록 '안전'이란 혼자서
실현하고 유지하기 어려운 것임을 알게 됐다.
타인을 전제하지 않고 오롯이 혼자만 있는 관계의
진공상태에서는 '안전'이 작동할 수 없다는 생각이
든다. 갈수록 '안전'을 말할 때 주어의 자리에
'나'보다는 '우리'를 호명하게 된다. 함께 상상하고,
서로 협상하고, 때로는 목소리 높여 싸우면서 실현하고
얻을 구체적인 일상의 토대로서 '안전'이 무엇일지,
공통의 생각과 감각을 벼리고 싶다.

모든 안내는 따르거나 여혜진
따르지 않아도 된다

2022년, 예술가이자 예술기획자 제람은 도리스 레싱의 단편소설 「19호실로 가다」를 모티프 삼아 '자기다움'을 경험할 수 있는 '안전한 공간'을 주제로 《19호실로부터》라는 프로젝트를 기획한다. 봄가을의 글쓰기 워크숍, 여름의 몸쓰기 워크숍에 이어 겨울로 넘어가는 제주에서는 약 한 달간 전시 〈19호실로부터〉가 열렸다.

　이 전시는 '19호실'이라고 칭한 공간에서 혼자, 하루를 온전히 머무는 것을 제안한다. 전시 공간은 '혼자가 되는 집'이라는 회원제 숙박 시설로, 몇 해 전 이 공간을 운영하는 최정은 대표가 처음으로 혼자 제주를 여행하며 느낀 '온전히 나로 있을 수 있는 시공간'이 필요하다는 감각에서 만들어진 집이다. 설계부터 혼자 머무는 것을 고려했기 때문에 너무 크지도 작지도 않은 앞뜰, 거실, 침실, 주방에 가구들이 놓여 있다. 그러니까 이 집은 전시 〈19호실로부터〉가 진행되기에 그야말로 적합한 공간이었다.

봄부터 이어진 《19호실로부터》의 연장선상에서

'숙박형'이라는 조건을 가지고 함께 전시를 기획해 보자는 제안에 제람이 이야기하고자 했던 '안전'과 '자기다움'에 대해 곱씹어 생각할 필요가 있었다. 이 두 단어는 많은 부분, 개인의 역사와 조건 안에서 들여다보기를 강하게 요구한다. 개인의 안전이 가장 취약해지는 (군대라는) 집단의 폭력을 경험한 제람은 군대 내 성소수자라는 조건, 제주에 이주한 난민이라는 조건, 이주노동자라는 조건 등 다양한 소수자들의 목소리를 '안전'과 '자기다움'에 연결 지어 담아왔다. 프로젝트《19호실로부터》는 '여성'이라 정체화하는 이들에 주목하며 참여하는 모든 이들을 (생물학적 성별과 관계없이) 철저히 '여성' 중심으로 꾸렸고, 나 역시 그 초대를 받은 것이다.

　　사실 '안전'이나 '자기다움'은 지금의 나에게는 몹시 어색한 단어다. 사건이 사건을 덮고, 한 여성의 죽음이 다른 여성의 죽음을 덮는 길고 불우한 역사 속에서 '안전'은 굳이 새롭게 인식하지 않아도 되는 것이었다. 안전은 그저 도처에 도사린 폭력적이고 불안전한 상황을 극복하고, 때론 포기하고,

무감각해지다가도 여러 시행착오 끝에 다양한
호신의 기술을 터득해내기도 하는 깊숙하게 체화된
감각이었다.

　'안전'이 인식하는 것이라면, '자기다움'은
인정하는 것이다. 나를 구성하는 다채로운 관계와
상황과 그로 인한 조건들, 그렇게 나를 구성하는
세계에 대한 이해는 비로소 '나'라는 존재 그대로를
인정하게 한다. 그 인정은 '자기다움', 즉 자존감의
획득이다.

　그러나 이 전시에서는 안전과 자기다움이라는
단어에 압도되지 않고 가급적 이 두 단어를 지우고
시작하고 싶었다. 그렇게 두 단어를 지우고 소설 속
수전이 더러운 계단을 올라 프레드 호텔의 '19호실'로
들어가는 장면을 상상한다. 온전히 '혼자가 된다'는
것은 무엇을 가능하게 할까? '19호실'에서는 (안전에
대한) 인식도, (자기다움의) 인정도 필요치 않다.
무엇의 필요도 되지 않을 가능성을 갖는 것이다.
타자를 인지하지 않아도 되는 상태, 달리 말해 무엇이
되지 않아도 되고 무엇을 하지 않아도 되는, 역할과

의무에서 벗어난 공간이, '19호실'이다.

 그렇게 혼자 됨의 상태는 굉장히 청각적이고
후각적이며 시각적이다. 이 공간은 백색 가전의
소리를 제외하면 '나'가 내는 소리밖에 없는 '소리
없음'의 상태이고, 창밖 풍경과 나의 움직임을
제외하고는 살아 있는 움직임은 없으며 타인의 체취도
없는, 달리 말해 나의 존재만으로 작동하는 상태이다.
이처럼 멸균인 공간에서 누군가 함부로 침범하거나
침해하지 않는 '하루'를 어떻게 만들 수 있을까가 이
전시의 출발이었다.

참여한 작가 다섯 명은 방문자가 온전히 무료한 하루를
반기며 보낼 수 있도록 몇 가지 방법들을 고안해낸다.

시각예술가 노윤희는 하루 중 일정 시간이 되어야 눈에
들어오는 작업을 통해, 새벽의 시간과 정오의 시간,
저녁의 시간을 이었다.

〈점〉⑨은 복층 구조인 '19호실' 2층에 비스듬히 놓인 창가 앞에 앉으면 알아챌 수 있는 작업이다. 해가 뜰 무렵, 구름의 이동과 하늘의 변화가 감지될 즈음의 옅은 빛이 생겨날 때 창에 붙은 렌즈의 색이 점차 짙어지며 시간이 만들어내는 다채로운 변화를 감각하게 한다.

〈백〉⑤은 제주식 검은 현무암 돌담 중간에 숨은 몇 개의 흰 돌들로, 뜰을 거닐 만큼의 햇살이 드리워지는 시간에 느긋하게 주변의 것들과 하나하나 눈 맞출 수 있는 여유로움이 생긴 정오에야 비로소 존재를 들킨다.

〈―〉③에서는 에밀리 디킨슨의 시 일부를 커튼 단 밑에 그려 적었다. 커튼을 닫는 저녁 시간에야 전문을 읽어낼 수 있는데, 이런 구절이다.

예감이란 ― 잔디밭 위 ― 저 긴 그림자 ―
곧 해가 지겠구나 ―

깜짝 놀란 풀들에게 알리는 공지
어둠이 ― 곧 통과합니다 ―*

많이 알려졌듯 에밀리 디킨슨은 태어난 집에서 평생을 (거의 혼자) 지내며 시를 쓰고, 정원의 식물들과 돈독하게 지냈다. 노윤희는 작업을 구상하면서, 그의 시에서 느껴지는 시간과 자연의 뒤섞임이 문득문득 떠올랐다고 한다. 〈점〉과 〈백〉에서 〈一〉로 이어지는 작업은 순차적으로 시간을 쌓기보다는 정오를 건너뛰고 새벽에서 저녁을 오가기도 하고 저녁이 생략된 채 새벽과 아침을 반복하며 뒤섞이기도 한다. 노윤희가 만들어낸 시간은 보는 사람이 작업을 응시하는 순서대로 시간을 재배열한다.

사운드 아티스트 홍초선은 두 편의 사운드 작업⑪을 놓아두었다. 그중 〈19호실로 가다〉는 도리스 레싱의 「19호실로 가다」** 전문을 낭독한 작업으로 "이것은 지성의 실패에 관한 이야기라고 할 수 있다"로 시작해서 "그녀는 어두운 강물로 떠갔다"로 끝을

* 에밀리 디킨슨, 『모두 예쁜데 나만 캥거루』, 박혜란 옮김, 파시클, 2019, 93쪽.
** 도리스 레싱, 「19호실로 가다」, 『19호실로 가다』, 김승욱 옮김, 문예출판사, 2018, 275~335쪽.

맺는다. 무려 두 시간 8초가량 진행되는 이 낭독은
산책길에 들을 수도⑩, 저녁 식사를 준비하고 먹는
동안 틀어놓을 수도⑭, 일부만 듣거나 혹은 아예 듣지
않을 수도 있다. 그것은 빗소리가 담긴 사운드 작업
〈숨〉도 마찬가지다. '소리'는 혼자 있는 공간에서 더
섬세하고 예민하게 감각을 자극한다. 때문에 홍초선의
사운드 작업은 그날 '19호실'에 머무는 사람의 선택에
온전히 의지한다. 재생 버튼에 의해 작업이 공간 안에
놓이거나 그렇지 않을 수 있고, 감기·되감기 버튼을
통해 매일 새롭게 편집되며, 볼륨의 조절로 적극적
청자가 되거나 습관적으로 라디오를 틀어놓듯 공간의
배경음이 되기도 한다.

안무가 공영선은 처음 '19호실'을 방문한 날, 침대
머리맡에 한참을 앉아 창밖을 바라보고 있었다.
그러고는 '이곳이 내가 제일 좋아하는 장소'라며
같은 곳으로 방문자를 안내한다. 안내에 따라 앉으니
창문 방충망에 실로 시침질해둔 알 수 없는 모양이
먼저 보인다. 눈의 초점거리는 방충망과 창밖의 풍경

사이를 무심히 오가다가, 어느 '순간(!)' 저 멀리 보이는
유독 가늘게 높이 솟은 나무가 시침질로 만든 모양
안으로 완벽하게 들어온다. 〈먼 움직임〉⑧은 멍하니
앉았다가, 바람에 흔들거리는 나무의 움직임에
몰입하게 만들며 자세를 미세하게 고쳐 앉게 한다.
〈먼 움직임〉이 풍경을 관람하기 위한 움직임이라면
〈가만히〉⑦는 5분, 10분, 15분, 30분 단위의 모래시계를
통해 일상의 몸짓을 의식하게 만든다. '19호실' 곳곳에,
이를테면 빗자루⑬에, 티 코스터에, 산책용 의자⑩에
시간의 표식이 새겨져 있다. '시간'이라는 추상성은
구체적인 형태로 눈앞에 쌓이고 그동안 일어난 나의
몸짓에 몰두하게 한다.

이 프로젝트를 기획한 제람은 〈방향(方香)〉⑫이라는
작업으로 전시에 참여했다. 〈방향〉은 '19호실' 실내외
곳곳에 배치된 가습기 디퓨저에서 나오는 각기 다른
향으로 〈얕은 바다〉〈먼바다〉〈우거진 풀〉〈떨기나무〉
〈깊은 바다〉〈풋귤〉〈담배〉라는 이름을 가진 일곱 종류의
향이다. 냄새만큼 강력한 연상 작용을 만들어내는

것이 없는지라, 〈우거진 풀〉 향을 맡으면 습기가 가득한
어느 우거진 곶자왈 안으로 데려다 놓고, 〈담배〉 향을
맡으면 담배와 관련한 지난 기억을 떠올리게 한다.
그렇게 〈방향〉은 냄새를 좇아 머리 안에 가득 그려지는
장소들을 오가게 한다.

나는 지도를 켜고 '19호실'을 찾아왔을 누군가를
맞이하는 입구의 안내판을 만들었다. 숫자 '19'가
바느질되어 있는 얇은 흰색 천(〈안녕을〉①)을
따라 들어오면 앞뜰의 나무와 나무 사이에 기다란
걸개(〈간격을〉④)가 걸려 있다. 앞뜰 앞에 펼쳐진
귤밭의 농사용 차단막이 없었더라면 노란색 귤나무의
풍경이 아름다웠을 텐데 싶다. 〈간격을〉은 귤밭
가림막과 같은 색, 같은 소재로 만들었다. 보지 못한
것(귤밭)을 아쉬워하기보다 거침없이 펼쳐진 파란색
차단막이 가진 특유의 미적 아름다움을 볼 수 있길
바랐다. 〈무게를〉⑥은 냉동고에 파란색의 커다랗고
동그란 얼음 한 덩이를 얼려둔 작업이다. 처음 가는
숙소를 탐색하길 즐기는 이라면 아마도 마주쳤을

것이다. 아무 기대 없이 무심코 연 냉동고에서
완벽하게 기대를 저버리는 것과 불쑥(!) 만나 '낯선'
느낌을 가지길 바랐다. 〈안녕을〉〈간격을〉〈무게를〉은
그렇게 소박한 바람들로 이루어졌다.

이 모든 작업은 별 존재감 없이 있는 듯 없는 듯
소심하게 놓여 있다. 추측건대 어떤 방문자는 작업을
보지 않거나 보지 못했을 수 있다. 작가들은 작업을
만나는 방법들을 식탁 위에 놓인 메모에 적어두는데,
이를테면 '초점 없이 멍 때리면서 들어보세요'(〈숨〉,
홍초선)라든가, '해가 질 무렵 커튼을 닫고 밑단을
살펴보세요'(〈─〉, 노윤희)라고 말하는 식이다. 그리고
이 모든 안내는 따르거나 따르지 않아도 된다. 이런
소심한 태도는 작업의 존재감보다는 그 공간을
방문하는 그날 수전의 시간을, 그의 존재감을 우선했기
때문일 것이다. 이러한 태도로 작업을 하자고 누가
먼저 제안하거나 입 밖으로 꺼낸 적은 없었다. 참여한
모든 작가는 작업을 구상하며 '내가 혼자 하루 동안
19호실에 머문다면?'이라고 스스로 물었을 것이다.

그리고 모두가 약속한 듯 공간을 압도하거나 머무는
사람을 피곤하게 하지 않는 적당한 거리 안에 조용히
있는 작업들을 만들었다. 우연히 알아채게 하거나,
청취의 선택권을 주고, 무심하게 안내하면서, 그저
잠깐 동안 풍경을 그리게 하고, 또 그러길 바랄
뿐이었다. 참여한 작가들은 그렇게 아주 적극적으로,
소극적인 태도를 유지했다.

이 전시는 총 34일 동안 약 40여 명의 관객이
다녀갔다. 주로는 하루에 한 명씩 머물다 갔고, 이틀간
열린 오픈 하우스에 방문한 관객들은 두 시간가량
혼자 머물다 갔다. 머무는 동안 '19호실' 안에서 무엇을
했는지는 전혀 알 수가 없다. 참여 작가들의 작업이
곳곳에 있었지만, 작업을 만나거나 즐겼을지 장담할
수 없고, '19호실' 뒤편의 산책을 제안했지만, 산책용
의자와 먼바다를 볼 수 있게 둔 망원경⑩이 쓰이지
않았을 수도 있다. 최정은 대표가 제공한 '혼자가
되는 식사' 레시피⑭에 맞춰 토마토 된장 수프와 제주
제철 채소찜을 맛 좋게 해 먹었을지, 양이 부족하진

않았는지도 확인할 방법이 없다. 몇몇 관객들이
남겨놓은 다정한 메모로 얼굴도 모르는 그 사람의
하루를 상상해 볼 뿐이다.

　　모든 기존의 전시 문법과 어긋나 있는 이것을
'전시'라고 부르긴 했지만 정확한 표현 같지는 않다.
몇 가지 전시의 장치들, 예컨대 플로어플랜 등을
빌려 하루라는 시간을 안내하는 가이드 역할을 할
뿐이었다. 그리고 예술은 '혼자'라는 '시간'의 감각을
가장 잘 안내할 수 있는 어떤 것이 아닐까? 다섯
작가들이 만들어둔 '19호실'의 작업들이 그랬듯 다시
한번 이 하루라는 시간을 찾아온 사람들의 안녕을
바란다.

언제든 돌아오라는 인사 고주영

2023년 1월 현재, 나는 일본의 나가노현 우에다에 있다. 한 달 반가량의 리서치를 계획하고 일본의 이곳저곳을 다니다가 고속열차 우에다역에서 내려 역사 바깥으로 나오자 눈보라가 몰아치고 있다. 거점인 도쿄나 그간 다녔던 교토, 오사카, 후쿠오카 등에서는 상상도 못 했던 기온과 날씨다. 눈보라가 너무 거세어 앞이 잘 보이지도 않을뿐더러, 길은 내린 눈이 얼어붙어 미끄럽다. 태어나 한 번도 와보지 않은 낯선 곳에서 마주했을 때 전혀 반갑지 않은 날씨임은 분명하다. 잘 보이지도 않는 휴대폰 화면을 몇 번이고 닦으며 이윽고 숙소에 도착. 화목난로로 덥혀진 카페 겸 숙소 로비는 따뜻하지만, 어둠이 내릴수록 눈보라는 거세지고, 거센 바람에 현관이 저절로 열리기까지 한다. 숙소가 자리한 거리의 상점들은 일찌감치 셔터를 내렸다. 넓은 창밖으로 이따금 오가는 사람들은 옷깃을 단단히 여미며 조심조심 어딘가로 향한다. 이 모든 정경과 감각이 꼭 한 달 전 제주와 연결되었다. 그리고, 얼마 남지 않은 이 글의 마감도 떠오르게 해줬다.

<center>*</center>

2022년 12월 5일부터 25일까지, 21일간 제주에서
시간을 보냈다. 그중 24~25일, 1박 2일을 빼고는
제주시 애월읍 납읍리에서 생활하고 일하며 '살았다'.
숙박형 전시 〈19호실로부터〉의 공간 운영이 내가 맡은
일이었고, 그 일을 하기 위해 '19호실'과 마당을 사이에
둔 바깥채에서 눈을 뜨고 잠이 들었다.

　　중학생 때부터 막연히 민박집을 하고 싶다는
생각을 가졌고, 스물 몇 살 때쯤 만화 『호텔
아프리카』*를 본 뒤, 내 꿈은 민박집 운영으로
확정되었다. 어딘가 작은 도시의 한적한 마을에서
외로운 사람들이 잠시 묵어가던 호텔 아프리카처럼, 내
손으로 직접 운영하고 아침 식사를 낼 수 있을 정도의
손님만 받는 숙박 시설. 혼자만의 시간과 공간을
제공하는 〈19호실로부터〉 전시를 한다는 이야기를

　　* 박희정 작품. 1995년 『윙크』에 연재된 뒤 단행본으로도 출간됐다.

들었을 때, 나는 절호의 기회라고 생각해 자진해서
운영자를 맡겠다고 손을 번쩍 들었다.

바깥채의 하루

공간 운영 업무의 대부분은 하우스키핑의 영역이다.
아침 8~9시쯤 눈을 떠 러닝을 하거나 손님에게 낼
스콘을 픽업하러 가거나 커피를 내려 마시거나 책을
읽거나 음악을 들으며 두세 시간을 보낸다. 그리고
11시, 업무를 시작할 시간. 가장 먼저 하는 일은
다림질이다. 이런 일을 맡아 제주에서 한 달가량
지내게 되어 한동안 못 볼 거라고 하자 어머니는 "기왕
할 거, 일류 호텔처럼 해야지"라고 말씀하신 참이다.
쾌적한 숙박의 첫걸음은 각 잡힌 침구! 면 행주,
베갯잇, 테이블보, 이불 커버의 주름을 차례로 편다.
가정용 다리미에 다림질대는 일반 테이블, 그리고
내 옷 하나 다림질하는 게 고작이었던 실력이라, 퀸
사이즈 이불 커버를 다리기에는 요령도 없고 시간도
걸린다. 땀까지 삐질삐질 흐른다. 그래도 다림질한
느낌을 최대한 살린 침구를 착착 접고, 빨아서 잘 말린

수건들을 접어서 한 덩어리로 만들어 놓으면 어쩐지 뿌듯하고 설레기도 한다.

그다음은 식재료 준비⑭. 숙박하시는 분들이 직접 다듬어 조리하게 되어 있는 레시피 덕에 크게 손이 가지는 않지만, 다양한 채소들을 썰어 준비된 용기에 1인분을 딱 맞춰 담고, 채수를 유리병에 옮겨 담고, 비건 스콘과 우엉차, 커피 원두 등을 준비한다. 여기까지 하면 대략 한 시간이 지나 있고, '19호실'의 체크아웃 시간이다.

비대면 체크인-체크아웃 시스템이기 때문에 '19호실' 방향 창문의 커튼을 살짝 들어 '19호실'의 현관문 위에 찰흙 덩어리*가 놓여 있는지 확인한다. 12시가 넘었는데 체크아웃의 기미가 없다고 해도 재촉하거나 알람을 할 생각은 없다. 준비 시간이 줄어들면 내가 좀 더 빨리 움직이면 될 뿐이다. 사실 '19호실' 방문자들이 대단히 늦게 체크아웃하는 일은

★ 숙박형 전시 〈19호실로부터〉의 체크인과 체크아웃은 현관에 있던 '나무가 꽂힌 찰흙 덩어리'를 거실 탁자에 놓았다가 다시 현관 자리에 놓는 방식으로 진행되었다.

없었고, 시간이 좀 더 필요할 경우에는 오히려 미리
얘기해 주시는 친절한 분들이었다.

전날 방문자의 체크아웃이 확인되면 드디어 내가
'19호실'에 입성할 시간. 들어서자마자 하는 일은
오늘의 노동요를 트는 일. 꽃다지부터 블랙핑크까지
그날그날의 날씨와 기분에 맞춰 선곡을 하고, 일단
1, 2층의 모든 창문을 열어 환기한다. 침구와 세탁물을
걷어 세탁기를 돌리고, 바닥에 있는 모든 물건들을
들어 털거나 잠시 옮겨둔 후 청소기를 돌리고,
세탁물을 건조기로 옮기고, 목욕탕을 정리하고,
식기의 물기를 제거하고, 쓰레기를 처리한다. 특별히
신경이 쓰이는 바닥은 걸레로 닦기도 하고, 가끔은
2층 창문도 닦는다. 누워서 하늘이 잘 보여야 하니까.
여기까지 하고 '19호실' 툇마루에 앉아 하늘을 보며
인스턴트커피 한 잔을 마시며 담배 한 대 피우는 것이
나의 루틴이었다.

쉬는 시간이 끝나면 이제 마무리와 세팅을 할
차례다. 아침에 다려둔 침구를 세팅하고, 식기를
제자리에 옮겨두고, 여기저기 남은 물기를 제거하고,

모든 물품을 제자리에 되돌려놓고 아침에 준비해둔 식재료를 정해진 곳에 진열한다. 차와 커피를 보충하고, '19호실' 여기저기에 배치돼 있는 작품들을 한 바퀴 돌며 점검한다.

3시 체크인을 30분 앞둔 타이밍. 공간에 향기가 적절하게 퍼지도록 조향 에센스를 정해진 양만큼 넣고 가습기 디퓨저 여섯 개의 스위치를 켠다⑫. 건조기의 빨래를 꺼내어 바깥채로 옮기고, 제람이 한 자 한 자 연필로 눌러쓴 웰컴 카드와 '19호실' 안내문을 배치한다②. 2시 50분, 이것으로 방문자를 맞을 준비는 끝이다.

오셨다

비대면 체크인이 원칙이기 때문에 3시가 되면 바깥채에 몸을 감춘다. 이때부터는 다시 기다림의 시간이다. 차를 타고 오는 분들이야 소리를 들으면, 아, 오셨구나 하지만, 체크인 여부를 소리로 파악하기는 좀처럼 쉽지 않다. 역시 창문 커튼을 살짝 들어 찰흙 덩어리가 사라졌는지를 확인한다. 10분이 지나고

20분이 지나고…… 4시가 지나고 5시가 가까워
와도 '19호실'에 아무 기척이 없을 때면, 이내 걱정을
시작한다. 워낙 변덕이 심한 제주 날씨에 비가 오는
날도 눈이 오는 날도 눈보라가 휘몰아치는 날도
있었다. 대중교통으로 오기 힘든 곳이기도 하고 설령
대중교통으로 온다고 해도 15분 이상 걸어야 도착할
수 있는 곳이니, 비행기는 잘 뜨고 있나, 가끔 제주공항
사이트를 확인해 보기도 하고, 길을 잘못 드셨을까
언덕에 올라 골목으로 사람이 들어오는지를 확인한
적도 있다. 바깥소리에 온 신경을 집중하다가도 까무룩
잠이 들기도 한다. 놀라서 잠이 깨자마자 커튼을
살짝 들춰 체크인을 확인했을 때의 안도감이란…….
'19호실'에 들어가신 분이 어떤 분일지 이름밖에 알지
못하지만, 무사히 도착하신 것만으로도 감사합니다,
잘 오셨어요, 좋은 시간 되시길요, 마음으로 환영
인사를 보낸다.

　　내가 머무르던 기간 중에 세 번 정도 대면
체크인을 할 수밖에 없었던 적이 있었다. 두 번은
바깥채를 '19호실'로 착각해 문을 열려고 하셨던

날, 그리고 하루는 휠체어를 이용하시는 방문객이
오시는 날이었다. 현관과 화장실에 제람이 준비한
임시 경사로를 함께 설치하고 휠체어 동선을 고려해
가구나 식기 등의 배치를 바꾸어 두었지만, 방문자의
확인이 필요했다. 주차장 쪽 창문으로 장애인콜택시가
도착하는 것이 보이자 밖으로 나가 인사를 하고
방문자의 휠체어 바퀴 간격에 맞춰 경사로를
조정하고, 필요 없는 물품은 치우고, 원하는 위치에
배치하는 과정을 진행했다. 비대면 원칙을 지키지
못하고 두 사람이나 나가 호들갑스럽게 맞이해야
했다. 침실 화장실이 좁아 사용을 못 하셨고, 무거운
거실 통유리문이 열기 어려웠고, 2층 공간을 편하게
경험하실 수 없어 내내 아쉽고도 죄송한 마음이었지만,
"23년 만에 가장 편안한 시간을 보냈다"는 방문자분의
후기로 조금은 구원을 받은 기분이었다.

　'19호실' 방문자가 무사히 체크인을 하면 나의
하루 업무는 마무리된다. 혹여라도 소리가 방해되지는
않을까, 최대한 조심히 쓰레기를 정리해 마을 초입
분리수거함에 내다 버리고, 20분을 걸어 편의점에

가서 필요한 물건을 산다. 또 다른 방향의 15분 거리에
있는 동네 책방에 가서 책을 보거나 사기도 하고,
납읍리 사무소에 가서 필요한 문서를 출력하기도
하고, 20분을 걸어가 한 시간에 두 대 정도 있는
버스를 타고 하나로마트에 나가 내 끼니를 준비하기도
하고, 돌아오는 길에 카페에 들러 남이 내려주는
커피를 마시며 카페 고양이도 보고, 또 20분을 걸어서
귀가하기도 했다. 물론 바깥채에서 한 발짝도 나가지
않고, 혹시라도 방문자를 놀랠킬까 봐, 조심조심
지냈던 날도 있다. (필요한 일이 있으면 바깥채 문을
두드리라고 안내하지만, 실제로 문을 두드리는
방문객은 거의 없었다.)

안녕하신가요?
제주의 겨울은 해가 정말 빨리 진다. 5시만 돼도
슬금슬금 어둠이 내리기 시작한다. 자동차 사회인
제주에는 낮이나 밤이나 길을 걸어서 오가는 사람은
거의 없었다. 가로등도 별로 없다. 도착한 첫날 들은
얘기로는 밭작물을 보호하기 위해 조도를 제한하는

자치단체의 조례가 있다고 한다. 덕분에 달고 맛있는 채소를 담뿍 먹고 있으니 수긍은 했지만 동네가 낯선 사람에게는 유리한 환경은 아니었다. 처음 일주일 정도는 무조건 해가 지기 전에 귀가를 서두르기도 했지만, 어느새 점점 대담해져갔다. 방향과 길에 조금 익숙해지니 어두운 길을 15분에서 20분 걸어 귀가하는 일쯤, 조금 각오를 하면 할 수 있게 됐다.

일과 '19호실'의 흐름(?)에 익숙해지고부터는 다음 방문객의 체크인을 끝까지 기다리지 못하고 외출해야 하는 일도 있었다. 그럴 때면, 귀가할 때 불이 환하게 켜져 있는 '19호실'을 보며⑯ 문제없이 체크인해서 자기만의 시간을 보내고 계시는구나, 안심이 되었다. 눈이 엄청 내리던 날, 체크인을 미처 확인하지 못하고 외출했다가 돌아오는 길에, 골목부터 '19호실' 현관까지 찍혀 있던 방문자의 발자국이 얼마나 반갑고 감사했는지 모른다. 그러다 어느 날은 마감이 닥친 일이 있어 오후 내내 20분 거리의 카페에서 일을 하다가 '19호실'로 돌아왔는데, 온통 집 안이 어둡다. 어디로도 빛이 새어 나오지 않는다.

지금쯤이면 채소찜 만들어 저녁을 드셔야 할 시간인데
어찌 된 일이지. 체크인 시간에 바깥채를 '19호실'로
착각해 문을 열려고 하셔서 잠깐 이야기를 나눴을 때,
"정말 혼자 지내는 건가요?"라고 물어보셨던 말이
떠오른다. 사방이 어둡고 아무 소리도, 아무 인기척도
없는 '19호실'이 혹시 너무 무섭게 느껴지셨을까,
그래서 일찍 잠을 청하셨을까, 바깥채의 불이라도
켜고 나갔다 올 걸 그랬나, 혹시 '19호실'까지 오게
한 어떤 일 때문에 어둠 속에서 홀로 울고 계신 건
아닐까, 아니, 그냥 도시에서는 느낄 수 없는 이 완벽한
어둠을 만끽하고 계시는 걸지도 몰라, 머릿속으로 온갖
상상을 하면서 계속 커튼 끝자락을 들어 '19호실'의
불빛을 확인한다. 그럼에도 늦은 밤 내가 잠자리에 들
때까지 '19호실'에서는 한 줄기의 빛도 새어 나오지
않았다……. 다음 날 아침, 세상은 다시 환해졌고
방문자분은 체크아웃을 하면서 잘 지내고 간다는
메시지를 주셨다. 나의 근거 없는 상상과 걱정은
다행히도 아무 의미가 없어졌다. 그저 나의 기대나
상상과는 달리 각자의 방식으로 시간과 공간을 즐기고

있다는 사실을 깨달았을 뿐.

가셨다

방문자의 체크아웃을 확인하면 재빨리 몸을 움직여
매뉴얼에 맞춰 '19호실'을 정리하고 다음 방문자를
맞을 준비를 한다. '19호실'의 문을 열었을 때 나는
냄새, 물건들의 자취 등을 통해 전날의 방문자가
이곳에서 어떤 시간을 보냈을지를 상상해 보기도
한다. 침실 마루에 2층에 있던 방석이 놓여 있던
날은 '여기에서 보이는 바깥 풍경과 아늑함이 마음에
드셨구나', 2층에 다양한 흔적과 자취가 남아 있던
날은 '그래, 나라도 여기서 온종일 보내며 시간의
흐름을 온몸으로 느꼈을 것 같아', 빈 와인 병이 남아
있는 날은 '혼자만의 시간에 술을 빼면 섭섭하지',
냉장고 속 재료를 보면서 '어제 방문자분은 부추를
정말 좋아하시나 보다', 식기들을 보면서 '레시피
2종을 완벽 재현하셨음이 틀림없다!' 등등. 어떤
것에도 손길이 닿지 않은 것처럼 깨끗한 날엔 오히려
뭔가가 마음에 안 드셨던 건가, 좀처럼 만끽하지

못하셨을까 봐 걱정이 되기도 했다.

딱 하루, 방문자 중 한 분이 급한 일정으로 인해 새벽에 체크아웃을 한 날이 있었다. 아침 7시의 '19호실'. 일을 시작해야 하는 12시까지의 다섯 시간 동안 나는 마치 방문자처럼 '19호실'을 독차지했다. 똑같은 원두, 똑같은 드리퍼지만 조금 더 공을 들여 커피를 내려 마시고, 거실 의자에 앉아 날이 밝아오는 걸 멍하니 바라보고, 침대에 누워 실로 그려진 지평선을 따라 몸을 움직여보기도 하고⑧, 아이팟에 녹음된 소리와 글을 스피커로 들어보기도 하고⑫, 2층에 누워 비행기가 몇 대나 지나가나 세다가⑨ 살포시 잠이 들기도 하고……. 말도 안 되게 조용하고 어떤 인기척도 느껴지지 않는 그 시간은 때로는 편안하고 때로는 두렵게 느껴졌다. 마음 저편으로 미뤄두었던 어떤 일들이 너무도 생생하게 떠올라 나도 모르게 목 놓아 울기도 했다. 아무도 없다는 감각, 혼자라는 감각은 이런 거구나. 방문자들 한 명 한 명이 이곳에서 느꼈을 기쁨, 슬픔, 두려움, 안도감 같은 수많은 감정을 상상한다. 나는 그 고독과 적막의

순간에 바깥채에 누군가가, 혹여 내 울음소리를
듣더라도 못 들은 척해 줄, 내 동선을 가늠하면서도
절대로 직접 시선을 주거나 누군가에게 발설하지
않는 무해한 누군가가 한 명쯤 있었으면 좋겠다는
생각이 들었다. 다른 방문자들에게는 내가 바깥채에
밝힌 불과 가끔 바깥으로 나가며 내는 걸음 소리가
안심이었을까, 방해였을까.

'19호실'의 후반부에 제주의 날씨는 몹시 좋지 않았다.
기온이 떨어졌고, 바람이 잦아들지 않았고, 눈마저
끊이지 않고 내렸다. 비가 오네, 했다가 뒤돌아서면
개어 있곤 하던 제주 날씨의 변덕을 믿고 있었는데,
한번 나빠진 날씨는 좋아질 기미가 보이질 않았다.
'19호실'의 마지막 방문자를 위해 남은 장작을
그러모아 화목난로에 불을 지펴두었지만, 손님은
난로가 차게 식은 후에야 '19호실'에 도착했고, 늦은
밤에는 다음 날 제주 출발 항공편의 전체 결항 소식이
전해졌다. 다음 날, 여전히 날씨는 궂었고 체크아웃은
했지만 서울로 돌아갈 비행기가 없는 마지막

방문자에게 하루 더 묵어도 된다고 전했으나, 친구가
묵고 있는 제주의 저 반대편 다른 숙소까지 버스를
타고 가보겠다며 길을 나섰다. 중간에 길이 막혀
있으면 돌아오겠다는 말을 남기고. 서울로 올라갈
방법이 없는 것은 나도 마찬가지였다. 다음 방문자를
위한 준비는 할 필요가 없었지만, 원래대로라면
이미 서울에 도착해 잡혀 있던 일정을 소화해야 하는
시간이었다. 제람마저 건너오지 못하는 날씨 속에
묵묵히 늘 하던 대로 '19호실'을 정리하고, 아무도
떠나거나 찾아올 수 없는 '19호실'을 지켰다. 여섯
시간쯤 후에 마지막 방문객이 목적지에 잘 도착했다는
메시지가 왔다.

잘 다녀오세요

지금 내가 찾아온 곳은 우에다의 '사이노츠노'*(무소의
뿔)라는 소극장 겸 카페 겸 게스트하우스이다. 대단한

* http://sainotsuno.org/

경관이나 개성을 자랑하는 도시가 아닌 곳에 있는 이런
'복합문화시설'은 화려한 공연 프로그램을 운영하진
않는다. 지역의 예술인들뿐 아니라 시민들에게 열려
있는 공공 공간을 민간의 힘으로 제공하는 성격에
가깝다. 그리고 코로나19의 직격탄을 맞아 그나마의
관광객이나 출장자들도 줄어들었을 때, 이곳은 지역의
비영리단체들과 손을 잡고 새로운 도전을 시작했다.
집 안에 머물러야 한다는 반강제적 정책으로 바깥에
나오지 못하지만, 그렇게 머무를 집이 없거나 가정
폭력이나 소외감, 가정 내의 복잡다단한 문제로 인해
갈 곳을 잃은 사람들에게 비어 있는 객실을 제공한
것이다. 식사는 주변 이웃이나 단체, 숙박객 등이
가져오는 식재료를 활용해 만들어 나눠 먹는다.
필요하다면 상담을 할 수 있는 창구도 연다. SNS를
통해 개인적으로 예약하고 500엔으로 하룻밤을
쉬어갈 수 있는 '야도카리하우스'*(머물 곳을 빌려주는

★ https://nokiproject.webnode.jp

집), 최대 12~15인이 머물 수 있는 게스트하우스를
전면적으로 오픈한 것이다. 내가 이곳에 머물던 날에는
주변에서 예술과 지역을 잇는 사람들, 사이노츠노 주변
사람들이 다 같이 모여 식사를 하는 모임이 열렸는데,
이때 디저트로 거대 푸딩을 만들어 들고 나타난 것은,
야도카리하우스의 침대를 빌려 넉 달째 생활하고 있는
곧 대학생이 되는 여성 청소년이었다. 집에서 머물
수 없는 사정을 자세히 들을 수는 없었지만, 이 작은
공연장 겸 게스트하우스는 이 도시의 피난처이자
쉼터가 된 셈이다.

　　또, 이 야도카리하우스는 이런 눈앞의 곤란을
안고 있는 사람뿐 아니라 '혼자만의 시간'이 필요한
사람에게도 문이 열려 있다. 체크인부터 체크아웃까지
시간에 혼자서 늘어지게 낮잠 한번 자보고 싶은 사람,
아무 방해도 받지 않고 단 몇 시간이라도 정말 혼자
있고 싶어 하는 사람들이 이곳을 빌려 쓸 수 있다. 몸이
좋지 않아 항상 주변에 자신을 돌봐줄 사람이 있어야
하는 상황이었던 한 분은 이곳을 매달 한 번씩 찾아
혼자 알아서 샤워를 하고, 혼자 식사를 하며 "다시

태어난 느낌"을 받았다고 후기를 남겼다. 또 누군가는
밥을 먹어도 텔레비전을 봐도 함께 있는 가족을
먼저 배려했던 일상과 우는 누군가를 달래야 하는
위치에서 벗어나 이곳에서 온전히 자기만의 시간을
보냈다고 고백하기도 한다. 겉으로 보기에는 어떤
곤란도 눈치챌 수 없었지만, 아무도 몰래 낡은 호텔의
'19호실'을 찾아야만 했던 수전의 모습이 겹쳐진다.

'19호실'을 필요로 하는 사람들은 어디든 있다. 그리고
조금 다른 방식이라 할지라도 '19호실'을 만들어
제공하려는 사람도 어딘가에 또 있다. 한반도 남쪽의
제주도 애월읍에서, 그리고 눈보라가 휘몰아치는
겨울의 도시 나가노의 우에다에서 '19호실'을 발견했듯
또 어느 낯선 도시에서 '19호실'을 찾아내고 싶다.
그곳에 잠깐 몸을 누이고 혼자만의 시간을 가져보는
방문자가 되어보고 싶기도 하고, 때로는 누군가가
혼자만의 온전한 시간을 제공할 수 있도록 준비하는
얼굴 없는 하우스키퍼가 다시 한번 되어보고 싶다고
생각한다. 아무도 알지 못하는 거리에 내 손으로

'19호실'을 살짝 열어 혼자만의 시공간을 필요로
하는 사람들을 맞이하고 싶다. "네가 친구와 같이
있을 때면 구경꾼처럼 휘파람을 불게, 모두 떠나고
외로워지면은"* 잠시 머물 곳을 내어주고 보이지 않게
함께 걸어주는 길동무가 되어주고 싶다.

이곳에서 개인들이 운영하는 게스트하우스에
묵었다가 떠날 때 항상 듣고, 마음이 찡해지는
인사말이 있다. "잘 다녀오세요" (いっていらっしゃい).
"안녕히 가세요"나 "또 오세요"가 아니라 다녀오라는
말. 우리는 여기에 있을 테니 바깥 여행을 하고
언제든 돌아오라는 말. 이 인사를 '19호실'을 다녀간
방문자들에게 전하고 싶다. 잘 다녀오세요.

* 산울림 13집(1997)에 수록된 곡 〈무지개〉의 가사.

'19호실'에서 천천히 김지수

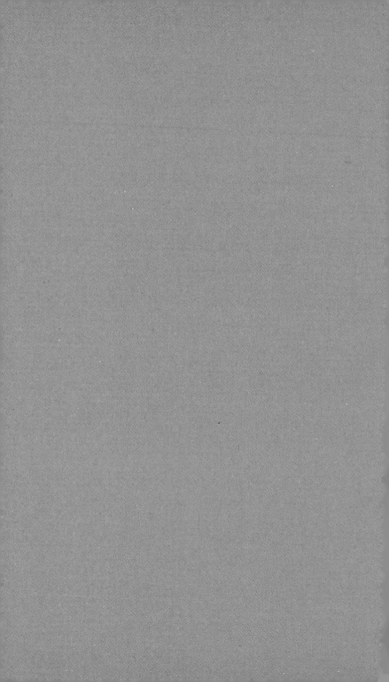

연극하는 사람들이 연습이나 공연이 힘들 때 서로에게
하는 질문이 있다.

　"공연 끝나면 뭐 할 거야?"

　그러면 마치 스스로에게 약속하듯 대답한다.
여행, 치료, 잠수, 공부, 운동, 잠자기, 드라마 몰아보기,
아무것도 안 하기 등 다양한 재충전의 방법들을. 나
역시 그중 하나를 바람처럼 말하지만 공연 일정을
마치고 휴식이나 재충전하는 시간을 아직 한 번도
갖지 못했다. 항상 바빴다기보다는 공연과 생계는
다른 갈래로 존재하기 때문에 공연이 없으면 다른
일을 또 열심히 해야 했다. 12월은 동료상담이나 자립
생활 관련된 원고 마감과 워크숍·회의 등의 마무리
작업이 대부분 몰려 있어서 '번 아웃'이 오지 않게
특별히 신경을 써야 하는 시기다. 작년 12월도 그랬다.
공연과 개인적인 활동들이 마무리되어갈 무렵,
어딘가에서 잠시만 쉬고 싶다는 생각이 굴뚝 같았을
때 페이스북에서 '19호실'에 관한 글을 읽었다. 순간
'오, 너무 가고 싶다!'고 생각했지만 곧 '내가 어떻게 갈
수 있겠어……' 하고 넘겼다. 그런데 며칠 뒤 동료가

'19호실' 이야기를 꺼내며 휴식도 일처럼 정해서 해야
한다고 같이 가는 게 어떻냐고 제안해왔다.

그때 알았다. 전시 〈19호실로부터〉에는
편의시설에 관한 안내가 있었는데도 '내가 어떻게
가'라고 생각했던 건 일상이 여유 없이 빠듯하고,
그곳에 가기 위해서는 좀 더 여러 단계의 접근성을
알아보고, 함께 갈 사람을 찾고, 이동 거리에 맞는
교통편과 장애인 객실이 있는 숙소를 찾는 일을 동시에
혹은 순서에 맞추어서 해야 하기 때문이다. 그중 한
가지라도 어긋나면 다시 많은 시간과 에너지를 쏟아야
하는 과정이 부담스러울 만큼 지금 나는 용기와
에너지가 소진된 상태라는 것을. 지인의 말대로
일처럼 쉬기 위해 다시 용기를 냈다. 용기가 필요했던
것과 달리 사려 깊은 기획자님들께서 나의 신청을
반갑게 맞아주셨고, 같이 가기로 한 동료와도 각각
하루씩을 머물기로 하고 12월의 많은 밤을 기다렸다.

하루 전날 제주도에 도착해서 드디어 '19호실'에 가는
날 아침, 마침 비가 흩뿌렸다. 변화무쌍한 제주의

날씨를 경험한 적이 있어서 마음의 준비를 하고
애월읍으로 갔다. 애월읍에는 맛있고 유명한 음식점과
카페가 많다고 들었지만 전동 휠체어를 타고 들어갈
수 있는 곳이 있을지 반신반의했는데 예상대로
30~40분을 헤매다 들어간 곳은 결국 대기업이
운영하는 커피숍. 그 커피숍에는 장애인 화장실도
있어서 나에게 가장 '안전'한 커피숍이었지만 세계적인
관광지의 멋과 맛을 즐기는 건 아직도 나에게 요원한
일이라는 것을 실감해서 슬펐다. 애월에 간 건 사실
카페나 맛집에 가고 싶어서가 아니라 '19호실'까지
휠체어를 타고 찾아갈 계획이었기 때문이다.
지도상으로 특별한 간판이나 이정표가 없는 길을
헤매듯 더듬어 '19호실'을 찾아가고 싶었다. 그런데
시간이 지날수록 비가 눈으로 바뀌고 바람마저 거세게
불어서 결국 콜택시를 불렀다.

　　장애인 동료상담 일을 하면서 1년에 한두 번씩은
제주도에 왔었는데 구좌읍에 들어서 '19호실'을
찾아가는 길에서 처음으로 '진짜 제주도'에 온 것
같은 느낌이 들었다. 돌담길이 미로처럼 이어진 골목

골목을 지나가다 보니 콜택시 기사님께서도 어디를

가는 거냐고, 여기에 뭐가 있냐고 궁금해하실 만큼

고즈넉한 마을 안에 '19호실'이 있었다. 도착하니

기획자 두 분께서 마중을 나와 계셨다. 비대면

입·퇴실이 원칙이지만 기획자님들도 나도 편안하고

'안전한 머묾'을 위해 만나야 한다고 생각했던 것

같다. 마중 나온 프로젝트 기획자 제람 님과 공간

운영자인 고주영 님의 편안하고 환한 미소가 얼마나

반갑던지. '19호실'로 이어진 돌길 끝. 문 앞에 놓인

임시 경사로를 본 순간 나를 맞이하기 위해 두 분이

나누었을 이야기들과 시간을 가늠할 수 있었다.

'19호실'에 들어서자 디퓨저 향기가 너무 좋았다⑫. 두

분은 내가 지내는 동안 불편할 점이 없는지, 화장실

사용 가능 여부와 소도구들을 사용하기 편한 자리에

옮겨놓을지 등을 묻고 원하는 위치에 필요한 물건들을

놓아주시고는 각자의 자리로 돌아갔다.

　　낯설어서 설레는 공간에 혼자 남았다. 디퓨저의

은은한 램프와 향기를 맡으며 천천히 숨을 쉬었다.

원형 탁자 위에 들꽃과 쿠키 바구니가 오도카니 놓여

있었다. 친절하고 부드러운 문장들로 쓰인 안내문을
몇 줄 읽자 아무 생각 없이 편안해졌다②. 안내문을
덮고 다시 천천히 숨을 쉬었다. 아무것도 하려고
하지 말자. 그냥 '이대로' 잠이 오면 자고, 시간도
잊자. 얼마가 지났을까, 침실로 들어가보니 넓은
창 바로 앞에 작은 마루가 휠체어에서 오르내리기
딱 알맞은 높이여서 정말 맘에 들었다. 눕기에는
좀 차가웠지만 패딩 점퍼를 깔고 내려앉아 커튼을
열었다. 바깥채보다는 떨어져 있지만 그리 멀지 않은
거리에 집이 한 채 보였는데 그곳에서 누가 나를
바라본대도, 내가 그를 바라본대도 두렵거나 싫지
않을 것 같았다. 길고 깊어진 숨과 함께 이대로 밤이
와도 불을 켜고 싶지 않다고 생각했다. 아이팟에 있는
〈숨〉을 다 듣고 〈19호실로 가다〉를 듣다가⑪ 깜빡 잠이
들었나. 조금 추웠나 보다. 좋은 곳에 와서 조금이라도
아프면 안 되지. 보일러 온도를 높이고 침대로 가 다시
누웠다. 잠자는 시간이 아깝다는 생각이 스쳐갔지만
잠이 온다는 건 편안하기 때문이라고 생각했던 것
같은데 다시 기억이 없다. 얼마나 잤을까. 집 안과 밖이

모두 어둡다. 창밖으로 보이는 두 집 모두 불이 켜져

있다. 천천히 몸을 일으켜 휠체어를 타는데 몸이 무척

가볍다. 싱크대 앞 전등만 켠 채 그제야 화장실을 가고,

집 안 여기저기를 살펴보았다. 화장실이나 통로가

비좁지 않아 다행이었다. 여유 공간까지는 아니더라도

전동 휠체어가 속도를 줄여 회전하거나 이동하는 데는

알맞은 넓이였다.

　　기억조차 나지 않는 그 어느 때부터 나는 늘

시간에 쫓기면서 살았다. 씻는 것, 옷 갈아입는 것,

청소하는 것 등 모든 일을 할 때 비장애인에 비해

시간이 많이 소요돼서 항상 빨리 움직여야 했고,

휠체어를 타고 달릴 때만이 절약할 수 있는 시간이라

휠체어도 늘 빠르게 움직였다. 그런데 여기서는 아주

천천히 움직이니까 부딪치거나 상처를 낼까 봐 불안한

마음이 없었다. 실내에서도 전동 휠체어를 사용하며

지낼 수 있는 공간, 유리로 된 여닫이 거실 문, 편안한

느낌의 나무 바닥과 멋진 인테리어…… 이런 집을

짓고 살려면 얼마나 많은 돈이 있어야 할까, 이런

집에서 살 수 있는 날이 올까 하는 현실적인 생각에

빠졌지만, 금세 지금 여기로 마음을 데려온 뒤 SNS를 통해 봤던 식재료와 레시피를 마주했다. 음식을 만들어 먹을 수 있을지 싱크대 높이와 냄비의 무게, 냉장고의 깊이, 레인지 버튼과의 거리 등을 가늠해 보고 다시 레시피를 꼼꼼히 읽었다. 레시피대로 할 수 있는 것과 다른 방법으로 할 수 있는 것들을 생각했다. 우엉과 마, 당근을 아주 깨끗이 닦지는 못했지만, 흙만 털어내고 먹어도 괜찮을 식재료려니 생각하면서 씻기는 만큼 씻었다. 딱딱한 걸 자를 만한 힘이 부족하니 일단 찜기에 물을 좀 더 많이 붓고 우엉과 마를 먼저 쪘다. 우엉과 마가 익을 때쯤 당근을 넣고, 다시 당근이 익은 듯 보일 때 단호박과 브로콜리를 함께 넣어 쪘다. 채소가 익어가는 달큰한 냄새가 따뜻했다. 채소를 꺼낸 다음 물렁해진 우엉과 마, 당근과 단호박을 썰었다. 초가을부터 잇몸이 아파서 잘 먹지 못했다. 모든 사람이 바보 같은 짓이라고 했지만 치과에 가기 싫어서 약을 먹으며 식습관을 바꾸는 중이었는데, 처음 먹어본 제철 채소찜은 치아와 잇몸에도 위로가 되는 음식이었다. 채소 본연의 맛도 좋았지만 먹을수록

몸이 정갈해지는 느낌이 들어서 링거를 맞는 것처럼 몸과 마음에 음식을 공급받는 것 같았다⑭. 밤이 깊어갔지만 혼자라는 사실이 주는 안전감이 있었다. 편지 같은 일기를 쓰면서 이런 느낌이 언제 들었는지 생각해 보았다.

기억을 더듬어보니 1997년인가 보다. 첫 사회생활을 시작하고 2년쯤 지났던 스물여섯 살의 여름. 처음으로 혼자 휴가를 가고 싶다고 생각했고, 다른 직원들이 여름휴가를 다녀오는 동안 혼자서 갈 수 있는 곳을 여러 방면으로 수소문했다. 마침 '충주 보훈 휴양원'에 편의시설이 잘 되어 있다는 말을 들었다. 전동 휠체어를 타고 고속버스 터미널에 가서 기사님에게 이 버스를 타겠다고, 나도 안아 태워주고 전동 휠체어도 분해해 버스에 실어달라고 했다. 기사님들이 잠깐 어이없다는 표정으로 나를 바라봤지만 곧 주변의 기사님들이 합세해 휠체어 본체와 배터리, 등받이 등을 분리한 뒤 태워주셨다. 그렇게 또 휴양원까지 가는 버스를 갈아타고 도착하니 해가 저물고 있었다.

휴가철이 지난 일요일 저녁에 도착해서인지 카운터에
있는 사람이 혼자 왔냐고, 진짜 혼자 왔냐고, 아무도
안 오는 거냐고, 재차 물었다. 장애인이 혼자 온 건
처음이라면서 걱정스럽고 대단하다는 듯이 나를
바라봤다. 객실에 들어오고 나서도 한 시간마다 문을
노크하며 불편한 건 없는지 묻고, 도움이 필요하면
언제든지 말하라며 몇 번인가 확인을 했다. 나는
아무렇지도 않은데 다른 사람들이 너무 걱정하는 것
같아서, 저녁 먹으러 식당에 갔을 때 아침은 안 먹고
점심만 식당에서 먹겠다고 말해두었다. 숙소가 아주
편해서 혼자 다 할 수 있다고, 내 걱정은 하지 마시라고
안심시킨 뒤 숙소로 들어왔다. 그곳에서 3박 4일 동안
머물면서 점심은 식당에서 직원들과 같이 먹고 그
외에는 시간을 생각하지 않고 잠자고, 책 읽고, 일기
쓰고, 햇볕 쬐고, 산책하며 지냈다. 돌아오기 전날
밤에 직원 두 분이 아랫마을 이웃들이 강에서 낚시를
해 왔다고, 매운탕 먹으러 가는 데 같이 가겠느냐고
물으셔서 함께 갔었다. 수제비를 넣은 민물고기
매운탕에 막걸리를 먹었고, 동네 어르신들의 옛

노래를 들었다. 그때 그렇게 오롯이 혼자 낯선 동네의 사람들을 만나고 있다는 것이 꿈처럼 느껴졌다. 늘 그런 여행을 하고 싶었다. 마지막 날 직원 한 분이, 사실은 내가 왔을 때 혹시나 극단적인 선택을 하러 온 게 아닐지 직원들이 모두 긴장했고 나를 잘 살펴보자고 했었다고, 그런데 저녁에 식당에 와서 하는 말을 듣고서야 안심이 되었다고 했다. 그 후로도 몇 번인가 여러 곳으로 혼자서 바람을 쐬러 간 적은 있었지만 휴식을 취했던 기억은 나질 않는다.

장애를 갖고 살면서 주시당하거나 무관심의 대상이 되는 일을 자주 겪는다. 전자는 항상 '도움이 필요할 것 같아서, 좋은 마음에서'라지만 일거수일투족이 너무 답답하고, 후자는 사회 구성원으로서 존중받지 못하는 경험이라, 내 몸은 늘 그대로 존재하지만 마음은 항상 긴장되어 있다. 그래, 맞다. 이곳 '19호실'이 이렇게 편안하고 안전한 이유는 바로 나를 주시하는 사람들이 없기 때문이다. 저 바깥채에는 언제든지 내게 필요한 도움을 줄 수 있는 사람이 있지만, 주시당하지 않는 안전함과

혼자 무엇이든 할 수 있는 자유로움이 전제된 곳이
'19호실'이었다. 마음 같아서는 이대로 앉아서 새벽을
맞이하고 싶었지만 몸의 휴식을 안배해야 하기에
천천히 침대로 갔다.

고요한 밤처럼 깊은 잠을 잤다.

양치질을 하고 천천히 토마토 된장 수프를 만드는
동안 내리던 비가 눈으로 바뀌었다. 온 집 안에 감도는
된장의 구수한 냄새가 푸근하다. 된장과 토마토 외에
단호박만 빼고 어제 남은 채소를 모두 넣고 끓였다.
따뜻한 국물과 채소를 천천히 남기지 않고 다 먹는
동안 쌓였던 눈이 사라졌다. 다시 비가 내리고 바람이
거세게 불고 있었다. 서울에서의 일상과 너무나 다른
시간을 사는 '19호실'에서의 내 모습처럼 제주의 마법
같은 날씨를 미안할 만큼 아늑한 곳에서 바라보았다.
어머니와 단원들과 지인 몇이 떠올랐다. 아쉬운
마음이 남지 않게 다시 한번 안내문을 읽고, '19호실'의
공간들을 바라보며 곁에 있어 보았다. 그리고 천천히

짐을 챙겼다. 문득 연극하길 잘했다는 생각이 들었다.
이렇게 멋진 예술가들이 있다는 것이 행복하고
고마웠고, 예술가로서 자부심이 들었다. 눈물이 날
것만 같았다. 나도 누군가에게 휴식과 위로가 되는
연극을 해야지.

마지막으로 바깥채에 있던 하우스키퍼님에게 인사할
시간을 청했다. 넓은 창을 활짝 열고, 마지막 디퓨저
향과 함께 담배를 피웠다⑫. 나를 주시하지 않고 함께
있었던 그녀와 차를 마시면서 말했다.
 "내가 예술을 하고 있어서 참 다행이라는 생각이
들었어요. 이렇게 멋진 예술가들과 동시대에 살고
있어서 너무 기뻐요."

'19호실'에 다녀온 지 몇 개월이 지났을 뿐인데 다녀온
건 꿈같고, 기억은 생생하다. '19호실'에서의 경험이
장애인 동료상담과 비슷하다는 생각이 들었다.
장애인의 동료상담은 있는 그대로의 '나'를 긍정하고
그 힘으로 얼마큼의 시간을 치열하게 살아가는 것을

목표로 한다. 하지만 상담 후에도 시간이 지나면 다시 상처받고 스스로에 대한 신뢰가 무너지기를 반복한다. 그럴 때 다시 동료상담을 한다. '19호실'에서의 1박 2일은 오롯이 나의 몸과 마음을 헤아리고 나에게만 집중할 수 있었기에 스스로 커다란 위로와 힘을 얻었던 나와의 동료상담이었다.

지금은 2023년의 한여름이 되었고, 나는 다시 스스로를 다그치면서 분주하게 살고 있다. 지칠 때는 '19호실'에서의 시간들을 떠올린다. 그렇게 천천히 숨을 들이쉬고 내쉬며 숨을 고른다. 존재를 증명하지 않아도 되는, 혼자여서 나다워지는 '안전한 19호실'에 더 많은 사람이 초대되길 바란다.

위로의 방 박에디

천혜향처럼 상큼한 '제주 사람' 제람 님이 연락을
주셨다. '여성'이 자기다움을 안전하게 생각하고
감각할 수 있길 바라는 마음으로 문을 연 숙박형
전시 〈19호실로부터〉를 소개하면서 나를 그곳으로
초대하셨다. 설명을 들었지만 단번에 그 공간을 연
취지를 이해하기 어려웠다. 내 목소리에서 물음표를
발견한 제람 님이 스스로 '여성'이라 정체화한
사람들이 '안전'한 공간을 경험해 보고 온전히
자신에게 집중해 보는 곳이라며 설명을 덧붙이셨다.

'스스로를 여성이라 정체화한 사람'
내가 아는 많은 여성은 굳이 스스로 '여성'이라 말하지
않아도 된다. 성별을 확인하자고 신분증을 꺼내라고
하면 그게 '색다른 경험'이 될 거다. 그런데 트랜스젠더
여성인 나는 '여자예요, 남자예요?' 하는 질문을 평생
들었기 때문에 '스스로' 여성이냐는 물음에는 자신
있게 답할 수 있다. 아마도 여러 맥락에서 '여성'으로
대표되는 사회적 소수자가 '안전'하다고 감각하고
싶어 이 공간을 찾을 테고 트랜스젠더 여성도 예외가

아니겠구나 싶었다. 그제야 마음이 편안해졌고 이곳을
다녀가기로 했다.

　'19호실'은 제주도 북서쪽에 위치한 애월읍의
어느 마을에 있었다. 차가 진입하면 안 될 것 같은 좁은
돌담길을 따라 택시를 타고 한참을 들어가 그곳에
닿았다. 그곳에 도착해서 택시 기사님께 감사하다
인사를 전하니 기사님은 길가에 손이 닿는 나무에
달린 과실 몇 개 정도는 따 먹어도 된다며 제주의
후한 인심을 알려주셨다. 왠지 환영받는 기분으로
'19호실'에서의 일정을 시작했다. 집 앞에 서니 간판이
보였다. 정확히는 '19'라는 숫자를 검정색 실로 수놓은
하얀 천①이었다. 주위 다른 집보다 더 촘촘하게 쌓여
있는 돌담 사이에 본채와 바깥채가 있었다. 내가
하루를 묵을 곳은 비교적 공간이 크고 넓은 본채였고,
바깥채는 '19호실'의 공간 운영자가 묵는 곳이었다.
하루 전에 미리 받은 안내 메시지에서 현관 비밀번호를
찾아 눌렀다. 도착하기 전에야 정확한 주소와
출입구 비밀번호를 알려주는 안내에서부터 이곳이
'안전'하다는 감각이 시작되었다.

출입문을 열고 들어가자마자 탄성을 질렀다.
노출 콘크리트 벽과 적갈색 나무 바닥이 어우러져
있었다. 쾌적했다. 공간이 쾌적하니 좋은 곳에 온
기분이 들었다. 짐을 내려놓고 실내 구석구석을
살폈다. '19호실'은 주방 겸 거실, 복층 다락, 화장실 겸
세탁실, 침실과 거기에 딸린 샤워실 겸 화장실, 마루로
나뉘어 있었다. 한 사람이 편안하게 머물
수 있는 크기의 공간이었다. 무엇보다 화장실이 두
개인 게 마음에 들었다.

　　거실 테이블 위에 '19호실'에서 안온하게 지낼
수 있도록 돕는 안내서와 함께 환대의 손편지가
놓여 있었다②. 안내서를 자세히도 썼다. 이곳에서
머무는 동안 부담이 되지 않을 만큼 수행하면 좋을
몇 가지 제안도 적혀 있었다. 안내서가 입말로 적혀
있어 잘 읽힌다. 참 예쁘게도 안내한다. 예술가는
역시 다르구나. 손편지 옆에 꽃병과 간식 바구니가
놓여 있었고 그 안에 비건 스콘이 있었다②. 한 입
베어 물었다. 기분 탓인지 이걸 먹으면 건강해질 것만
같았다.

주방엔 한 사람이 쓰기 알맞은 크기와 개수의
식기와 조리도구가 가지런하게 정리되어 있었다.
핸드드립 커피를 마실 수 있는 재료와 기구, 커피를
마시지 못하는 이들을 위한 말린 우엉차도 유리병에
담겨 있었다. 냉장고에는 한두 번 먹을 분량의
식재료가 마련되어 있었고, 옆 벽엔 이 식재료로
조리할 수 있는 제철 채소찜과 소스, 토마토 된장 수프
레시피가 붙어 있었다⑭.

　　이렇게 구석구석 세심한 손길이 느껴지니
안내서에서 제안한 활동에도 분명 숨은 의도가 있을
것 같았다. 마침 날씨가 좋아 현관에 놓인 접이식 의자,
망원경, 가위, 그리고 따뜻한 커피를 채운 텀블러를
들고 '19호실' 건물 옆으로 난 길을 따라 나지막한
언덕으로 향했다⑩.

　　바람이 많이 불었다. 역시 제주도다. 적당히
바람을 막아주는 언덕을 의지해 의자를 펼쳐 앉았다.
저만치 바다가 보였다. 바다까지는 제법 거리가
있어 바다의 짠 내음이 나지는 않았다. 언덕 아래
내려다보이는 동네 집집마다 나무에 노랗게 익은 귤이

주렁주렁 열렸다⑮. 자세히 보니 귤의 색과 크기가
다 달라 보였다. 제주도에 사는 사람보다 여기서
생산되는 귤이 훨씬 더 많겠지? 본래 이곳에 온 목적은
'나'를 낯설게 감각해 보는 것인데 그런 걸 해본 적이
없으니 쉽지 않았고 자꾸 이상한 생각만 머릿속에
들어왔다. 노력이 필요했다.

언덕에서 내려와 '19호실'로 돌아온 다음, 제일
먼저 휴대폰을 가방에 넣고, 옷장 안에 가방을
넣어두었다. 홀가분하게 씻고 싶어졌다. 욕실에
들어서니 비치된 용품이 다 '안전'한 재료로 만든
제품이라고 안내되어 있었다. 신기했다. 그 성분이
뭔지 궁금했지만 봐도 잘 모르겠다. 그저 누군가 내
몸에 닿는 제품을 신경 써서 준비해 줬다는 사실이
좋았다. 좋은 거라고 하니까 듬뿍 짜서 온몸을
마사지하듯 빡빡 씻었다. 정성스레 접힌 수건을 집어
들어 내 몸 구석구석을 닦고 머리카락을 말린 후 편한
옷으로 갈아입고 침대에 누웠다.

나를 온전히 감각해 본다는 건 뭘까. 곰곰이
생각해 보니 '집에서는 해본 적 없지만 이 순간

떠오르는 무엇'을 해보자는 데 생각이 닿았다.

일광욕과 크게 소리 지르기다. 햇빛을 맞기 위해
천장으로 창이 나 있는 다락으로 올라갔다. 창을
마주하고 앉거나 누울 수 있게 매트가 깔려 있고 그
옆에는 작은 탁자도 놓여 있다. 편한 자세로 매트 위에
앉아 창밖을 보니 언덕 너머 하늘이 보이고 무언가에
쫓기듯 빠르게 흘러가는 구름이 보였다⑨. 목을 뒤로
최대한 젖혀 하늘에 떠 있는 구름을 찬찬히 관찰했다.
구름과 햇빛이 어우러진 하늘이 따뜻하게 느껴졌다.
알몸으로도 느끼고 싶어졌다. 옷을 벗기 전에 집
밖으로 나와 창 안쪽이 보이는지 확인했다. 잘 보이지
않았다. 난생처음 알몸으로 일광욕을 한다는 생각에
들떴다. 홀라당 벗고 누웠다. 햇살이 내 몸 곳곳에 닿을
수 있도록 벌렸다 오므렸다 이리저리 움직였다. 한편
혼자 있기는 하지만 '이래도 괜찮나' 싶어 쑥스러움이
솟구쳤는데, '19호실은 이렇게 자신을 낯설게 감각해
보라고 공들여 만든 곳'이라고 되뇌며 익숙하게 나를
찾아오는 감정을 잠재웠다. 평생 기생충처럼 내 몸에
붙어 나를 괴롭힌 내 몸 '아랫동네'에 햇살을 비추고

공기가 통하게 해줬다. 늘 예민하게 치부를 감추듯 꽁꽁 싸매고 살아서 그랬을까. 내 피부와 털, 그리고 수술 흉터에 햇살이 닿자 미세하게 체온이 오르는 게 느껴졌다. 얼굴부터 가슴까지 나 좋자고 '칼 댄' 곳을 하나하나 손끝으로 찬찬히 살폈다. 이제는 자세히 봐야 알아챌 수 있을 만큼 잘 아물어 뿌듯했다. 성별을 바꾸느라 많은 수술을 해야 했던 내 몸에게 소리 내어 말했다. 주인 잘못 만나 고생했고, 앞으로는 이 몸을 건강하게 돌보겠다고 약속했다. 값비싼 재질의 부드럽고 얇은 이불로 온몸을 감싸듯 내 머리부터 발끝까지 공평하게 위로했다.

다락에서 내려와 침실로 갔다. 침실에는 침대를 마주 보고 큰 창이 나 있고, 한 사람이 편히 누울 수 있을 너비의 마루가 깔려 있었다. 마루 위에는 디퓨저⑫와 아이팟⑪이 놓여 있었다. 디퓨저에서는 '먼바다'를 연상하게 하는 향이 퍼져 나왔다. 아이팟을 켜면 자연에서 들릴 법한 반복되는 소리와 「19호실로 가다」라는 소설을 나지막한 목소리로 녹음한 파일을 들을 수 있었다. 비 내리는 소리인지

장작 타는 소리인지 구별하기 어려웠지만 크게
중요하지 않았다. 그냥 그 소리에 집중했다. 침대
위에 있던 베개를 하나 가져다 창가 마루에 누웠다.
소리를 들으며 밖을 바라보니 돌담이 보이고 바람에
흔들리는 나무들이 보인다. 나무에게 미안할 정도로
많은 귤이 주렁주렁 달렸다. 꼭 무언가를 발견하거나
느끼기 위해 노력하기를 멈추고 멍하니 그 풍경을
바라보았다. 자세히 보니 각기 다른 나무와 식물이
섞여 있었고 이미 말라 죽은 식물과 파란 잎이 남아
있는 식물이 뒤엉켜 있었다. 그 곁으로 난 담을 타고
고양이가 지나간다. 잠깐 한눈을 판 사이에 고양이는
벌써 언덕 위까지 올라갔다. 그 근처에 모자를 쓴
아주머니 한 분이 분주히 움직인다. 언덕 위쪽에 그가
일하는 곳이 있는 것 같고, 잠시 언덕 중간까지 내려와
앉아 다른 아주머니와 이야기를 나누는 듯하다.
시선을 돌려 돌담을 관찰했다. 돌과 돌 사이의 틈새도
생각보다 많은데 돌의 모난 부분이 어쩜 그리도 잘
맞물려 있는지 견고하게 쌓여 있는 게 신기했다. 무엇
하나 홀로 있는 게 없어 보인다. 창밖 풍경 속 모든 게

저마다 관계를 맺으며 존재한다.

　　고양이, 귤, 나무, 아주머니, 돌담에 취해 크게
소리 지르기로 한 걸 깜빡 잊었다. 바로 천장을
바라보고 누웠다. 몸에 힘을 주어 한 단계씩 소리를
키웠다. 도, 레, 미, 파, 솔! 다락까지 울리게 크게
소리를 냈다. 소리가 높아질수록 그토록 숨기고
싶었던 남성성이 거칠게 튀어나오려 했다. 그럴 땐
트랜스젠더 언니들이 알려준 대로 가성이라는 반칙을
써가며 한 음씩 올려봤다. 목이 풀리는 느낌이 들었다.
장롱을 열고 그 안에 둔 가방 속 휴대폰을 꺼냈다.
애정하는 가수 이영현이 부른 곡 〈그래서 그대는〉을
틀어 흥얼거렸다. '19호실'에는 나 외에 아무도 없지만
괜히 누군가 가까운 곳에 숨어서 내가 소리를 내고
흥얼거리는 걸 듣고 있다는 느낌이 강하게 들어
주저하게 되었다. 하지만 지금 아니면 영원히 안 할 것
같아 무반주로 완창을 했다. 후련했다. 내 노래 실력은
엉망이었지만 한 곡을 완창해 본 건 열여덟 살 때
음악 수행평가 이후 처음이었다. 웃음이 터져 나왔다.
신이 내게 사회가 요구하는 '꾀꼬리' 같은 여성스러운

목소리가 아닌 굵은 저음만을 허락했음을 다시 한번 깨닫는다. 슬프진 않았다. 웬만한 건 적당히 포기하고 사는 트랜지션 10년 차 여성이기 때문에 내 목소리가 아쉬운 대로 분명 어딘가에서는 귀하게 쓰일지 모른다며 억지로 자기 긍정을 했다.

오후 6시가 되니 밖이 어두워졌다. 단호박을 썰어 찜기에 얹고 우엉차를 끓였다. 간단하게 배를 채우고 제주도에 사는 언니를 만나러 잠시 외출했다. 돌아오니 9시였다. '19호실'의 모든 커튼을 치고 가장 약한 밝기의 조명만 남긴 채 아이팟에 담긴 낭독 파일을 재생했다⑪. 속옷 차림으로 이불 속에 들어가 냄새도 맡아보고 스트레칭도 하며 느긋한 순간을 즐겼다. 그러다 어느새 잠이 들었고 다음 날 오전 10시에 일어났다. 침실 한쪽에 연결된 테라스로 나갔다. 맨발로 땅을 느끼고 손바닥으로도 느껴보았다. 숨을 깊이 들이마셔 제주의 아침 공기를 배 속으로 집어넣었다. 춥다고 느껴질 때쯤 주방으로 가 토마토를 먹기 좋게 썰어 나무 접시에 담아 침실 마루에 앉았다. 광고 속 모델처럼 우아한 자세로 열 번

160

이상 씹으며 토마토의 식감과 맛을 느꼈다. 설거지와
샤워를 마치고 다음에 이곳을 찾을 누군가가 불편하지
않도록 '19호실'을 정돈했다. 나 다음에 오실 분은 이
공간을 어떻게 감각하며 하루를 보낼까 궁금해하며
퇴실 시간인 12시가 되기 전까지 침실 마루에 누워
창밖의 돌담을 바라봤다. 나갈 시간이 되었다. 현관
손잡이 위에 찰흙 덩어리를 올려놓고 퇴실 절차를
마쳤다.

위로

'19호실'을 나서 제주공항으로 이동하며 내가
'19호실'에서 무엇을 경험했는지 곰곰이 생각해
보았다. 그것은 '위로'였다. 내 몸도 위로가 필요하다는
걸 '19호실'에서 깨달았다. 그동안 시간을 들여 내
몸을 위로한 적이 거의 없었다. 남들이 말하는 정상성,
그들이 정한 왜곡된 기준을 의식하느라 늘 내 몸을
부족하다고만 여겼다. '19호실'은 내가 내 결핍을
감추거나 바꿔보려고 발버둥 치며 낸, 나만 아는
상처들을 보듬는 '위로의 방'이었다.

문득 내 사정을 잘 알아 필요한 자리마다 나를
초대해 준 사람들, 바로 곁에 머물며 언제든 내가
도움을 청하면 달려올, 내가 신뢰할 수 있는 사람들의
얼굴이 떠올랐다. 여자인지 남자인지 언뜻 구분이
안 가는 내 목소리를 들어도 '에디'란 사실 외에 어떤
판단이나 비교도 하지 않을 사람들이 내 곁에 있기에,
그 어디나 '19호실'이 될 수 있었다.

'19호실'에 다녀온 뒤 집을 새롭게 꾸며보고
싶다는 생각이 들었다. 조명이나 가구가 아닌 향과
소리로, 감각을 열고 깨울 수 있는 조건으로 채우고
싶다. 또 동네에서부터, 트랜스젠더 여성인 나와
마주칠 때 반갑게 맞이하는, 신뢰할 수 있는 얼굴들을
찾아볼 것이다.

올록볼록한 날들의 합 무아

말을 삼키다

며칠째 하염없이 비가 내리는 날이면, 이상한 기분이
든다. 스펀지처럼 습기를 머금은 몸이 축축 늘어지고,
마음도 괜히 무거워진다. 그럴 때면 하던 일을 멈추고
실 바구니에 손을 뻗는다. 동그란 실뭉치들은 저마다
성분도 색상도 두께도 다른데, 옷이나 소품을 뜨고
남은 자투리 실을 한데 모아두었기 때문이다. 손으로
더듬으며 마음이 가는 촉감을 고르거나, 뒤적거리면서
눈에 쏙 들어오는 실뭉치를 건져낸다. 테이블 위에
꺼내놓고 보면 오늘의 내 모습이 그려지곤 한다.

내 일상에 뜨개가 들어온 건 암 덕분이었다. 입시
전쟁과 취업 전쟁을 거쳐 결혼 전쟁을 치르던 2017년
봄, 나는 암과의 전쟁에도 뛰어들었다. 승패는 5년
후 완치 판정 여부로 갈린다. 여덟 번의 항암치료를
받는 동안, 속이 메스껍고 살이 욱신거려도 당연하게
받아들였다. 힘들다는 말은 패배자의 투덜거림
같았다. 힘들다고 말해도 내가 유방암 환자라는
사실은 변하지 않고, 흘러가는 시간을 붙잡을 수도

없다. 투덜거릴 시간에 조금이라도 더 노력해서
이기고 싶었다.

이기는 전략으로 나를 '지우기'를 선택했다.
무언가를 잊기에 뜨개는 좋은 취미였다. 하나를
뜨기 시작하면 둘을 뜨고 싶어졌고, 어떤 날은 온종일
뜨개를 할 수도 있었다. '힘들다, 아프다'가 들어갈
자리에는 '그렇지만 괜찮다, 하지만 즐겁다'가 자리
잡았다. 치료를 시작한 지 2년 정도 됐을 때는 몸도
좋아져서, 모자, 머플러에서 조끼, 카디건, 스커트까지
뜰 수 있었고, 모든 것이 순조로웠다. 조금만 더
노력하면 완치할 수 있다고 확신할 때쯤, 전이가
발견됐다. 처음에는 콩알만 했으나 1년 만에 척추뼈와
갈비뼈, 골반이 암에 갉아 먹혀 침대에 누워 있는
날이 길어졌다. 암과의 전쟁에서 패배한 나는 조용히
반성하며, 하루의 대부분을 뜨개로 채웠다. 힘들다는
말과 감정이 더욱 멀어졌다.

그날은 고요하게 흐르고 있었다. 태풍이 지나고 파란
하늘에 구름 몇 조각이 남아 있는 맑은 가을이었다.

두통도 없고 허리 통증도 없어서 가뿐히 저녁 식사를
마쳤고, 설거지를 하던 중이었다. 유리잔이 바닥으로
고꾸라지며 균열을 일으키기 전까지는 말이다. (팅……
티이이이이잉……) 나의 반려인 만두가 유리 깨지는
소리를 듣고 급히 부엌으로 왔다. 산산이 조각난
유리를 종이봉투에 쓸어 담다가 손을 조금 다친 그는,
제법 쓰라릴 텐데도 침착하고 다정한 목소리로 '거기
있지 말고 나와요' 하며 나를 챙겼다. 그의 손에
갓 새겨진 아주 작은 상처가 유난히도 도드라져
보였다. 나는 널브러진 채로 아무것도 할 수 없었다.
이렇게 만두에게 상처만 남기다 죽을 거라면, 차라리
지금 유리 조각들과 함께 사라져 버리기를 바랐다.

 유리잔이 깨졌을 때 죽고 싶었다는 말은
논리적이지 않았다. 암 진단을 받았을 때도,
항암치료를 했을 때도, 암이 전이되어 다시 치료를
시작했을 때도 씩씩하게 잘 지냈는데, 몇 개월 만에
미세전이가 사라졌을 만큼 치료도 잘되는 상황에서
죽음을 떠올리는 것은 앞뒤가 맞지 않는 일이었다.
모든 게 괜찮은데 모든 게 괜찮지 않은 기분을 표현할

방법이 없었다. 살면서 당연하게 누려왔던 것들,
숨을 쉬는 것, 밥을 먹는 것, 잠을 자는 것이
괴로워졌다. 모든 일을 할 수 없게 되었고, 나의
쓸모가 보이지 않았다.

　　나로 살아가는 일은 내가 가장 포기하고 싶은
일이 되었다. 갑갑함에 흘리는 눈물도 아깝다는
생각이 들곤 했다. 어느 날에는 눈물 닦을 휴지를
뽑다가 휴지 커버에 시선이 닿았다. 손에 둘둘 말아
아무렇게나 쓰이는 두루마리 휴지가 나 같아서
슬펐던 날, 정성스럽게 휴지 커버를 짜서 두루마리
휴지를 감싸주었던 순간이 떠올랐다. 뜨개는 그나마
내가 할 수 있는 일이었다. 털실을 꺼내 나와 닮은
존재들을 뜨기 시작했다. 비 온 뒤 낙엽 위에 피어나는
버섯, 산골짜기 바위에 낀 이끼. 관심을 가지지 않으면
보이지 않는 약한 존재들을 뜨개로 표현하고,
그들에게 해주고 싶은 말을 적어보았다.

　　너의 마음 깊은 곳 아주 작은 숨소리도 / 목 언저리에서
　　꺼내지 못해 앓는 소리도 / 귀 기울여 들어줄 수 있기를 바라

형체가 사라지기 전 너의 손을 꼬옥 잡고 / 마음 긁힌 곳
구석구석을 찾아가 / 따뜻한 눈빛으로 닦아주고 싶어

괜찮다 괜찮다 주문을 걸며 / 진짜 모습을 지워가는 너를 /
귀로, 눈으로, 두 팔로, 입으로 / 나의 온 마음으로
지켜주고 싶어

그렇게 만들어진 뜨개 조형물과 작품 해설에
〈너에게 닿기를 바라는 말〉이라고 제목을 붙였다.
나와 닮은 존재들에게 하고 싶었던 말이 사실은
나에게 필요한 위로의 말이었다. 나는 오랫동안
힘들다는 말을 삼켜버리다가 이제는 그것을
느끼지도 못하고 표현할 줄도 모르는 사람. 지우고,
지우고, 지우다 나 자신까지 지워진 사람이 되어
있었다. 말을 삼키다 지워진 나를 알아차리기까지
꼬박 5년이 걸렸다. 나를 많이 안아줬고, 나를 위해
많이 울었다.

우리의 세계가 안전하게 연결될 때

*《19호실로부터》(From Room 19)는 여성이 안전하게
자기다움에 관해 생각하고 감각할 수 있는 물리적이고
관계적인 경험을 함께 만드는 다원예술 프로젝트입니다.*

얼마 후, 글쓰기 워크숍의 웹자보를 접했다. 내게
필요한 건 '지우기'가 아니라, '표현하기'라는 걸 알게
되면서, 글쓰기에 관심이 생기던 참이었다. '안전'하게
'자기다움'을 '감각' 할 수 있다는 문구가 나를 환영하는
것 같았다. 워크숍은 참가자 중 일부가 각자 써 온 글을
낭독하고, 나머지 학인들이 글 속에서 좋았던 점과
궁금한 점에 대해 합평하는 방식으로 진행되었다.
글을 쓰는 동안에는 자주 헤맸다. 힘들다는 말을
누군가에게 털어놓고 싶었는데, 어떻게 적어야 내가
겪은 어려움을 다른 사람들이 이해할 수 있을지
감을 잡지 못했다. 길잡이가 되어준 건 학인들의
합평이었다. "힘들다는 말을 지워낸 자리에서 내
존재도 지워지고 있음을 발견해내자 숨이 쉬어지고
맑아진다"고 적었을 때, 어느 학인은 내 고통을

온전히 알 수는 없지만 "숨이 쉬어지고 맑아진다"는
표현으로 내 고통을 가늠해 보겠다고 했다. 내가 겪은
통증이 어떤 것인지를 직접적으로 묻지 않고 그것을
궁금해해도 되는지를 먼저 물어보는 이도 있었고,
나에게 도움이 될 만한 책을 넌지시 소개해 주는 이도
있었다. 학인들의 섬세하고 조심스러운 합평에 기대어
조금씩 내 세계의 문을 열 수 있었다.

　　힘들다고 말하면서 처음으로 편안했다.
돌이켜보면 암 환자로 사는 것이 때때로 버거웠다.
좋아하는 뜨개를 배우러 다니는 것도 지칠 때가
있었다. 힘들다고 하면 하지 말라고, 쉬라고 할
것 같아 말하지 못했다. 사람들이 내게 쉬라고 할
때마다, 밀려나는 기분이 들었다. 완치 판정을 받고
멋지게 사회로 복귀한 다음에야 비로소 '나 그때
힘들었어'라고 말할 자격이 생기는 줄 알았다.

　　글 앞에서 나는 자주 부끄러웠다. 암과의 전쟁을
선포하고 암이 전이된 나를 스스로 패잔병 취급했을
때, 내가 한꺼번에 패잔병으로 밀어버린 사람들이
보였다. 학인들의 글 속에 등장하는 다양한 어려움을

내가 경험하지 못한 어려움과 경험해 본 어려움으로 분류해버린 나는 아픈 몸의 이야기를 다른 이들보다 더 잘 이해할 수 있다고 오만을 부리기도 했다. 헛다리를 짚고 얼굴이 붉어지는 경험을 거듭한 뒤에야 타인의 세계는 결코 내가 경험한 세계가 될 수 없다는 걸 알았다.

타인의 아픔을 마주할 때는 조심스럽게 그의 세계에 문을 두드리고 들어가야 한다는 것, 그가 내게 허락한 곳에 머물며 그의 리듬대로 그와 함께 울어야 한다는 것을 배웠다. 누군가에게는 일상일 수도 있는 상처가 내 세계의 잣대로는 너무 커 보인다고 아픔을 겪은 사람보다 더 크게 울어버리면 곤란했다. 그건 내 세계와 타인의 세계 사이에 선을 긋고, 내 세계 바깥으로 그를 밀어내는 일이 될 수 있었다. 반대로 별것 아닌 일 때문에 크게 아파한다고 누군가의 아픔을 함부로 재단하는 건 타인의 아픔을 지우는 일이었다.

함께 모여 글을 나누었던 '19호실'을 통과하며 나는 안전하게 연결되는 경험을 했다. 나를 제멋대로 평가하거나 밀어내지 않고, 내 곁에서 나와 같은

리듬으로 함께 울어주는 이들이 있어서 마음껏
힘들다고 말할 수 있었다. 다른 이의 아픔을 밀어내고
소외하지 않을 때, 나를 지우지 않고 살아가는 길도
열린다는 걸 깨쳤다. 편안하게 숨을 쉬고 밥을 먹고
잠을 잘 수 있었다.

예고 없이 아픈 몸을 소외하지 않기

글쓰기 워크숍이 끝나자, 여름이 찾아왔다. 조금만
움직여도 땀이 흐르는 계절이라서 뜨개를 할 때도
풀과 나무로 만들어진 종이 실을 즐겨 썼다. 뜨개라는
단어를 말하면 사람들은 부드럽고 포근한 스웨터의
이미지를 연상하지만, 모든 뜨개실이 포근하거나
부드럽지는 않다. 공기층을 머금고 있어 탱글탱글하고
따뜻한 양모 실과 달리 종이 실은 뻣뻣하고 탄성이
없지만 살에 닿으면 무척 시원하다. 계절이 바뀔
때마다 실의 특성과 적절한 쓰임을 뜨개 모임
멤버들에게 강조해서 설명하곤 했다.
　　가을 무렵에는 내가 진행하는 뜨개 모임도 계절
풍경을 따라 변화하고 있었다. 나의 쓰임과 나다움을

고민하면서 뜨개 모임의 진행자라는 위치에서도 같은
물음을 품었다. 어렴풋이 나의 지향점이, 약한 우리가
서로 안전하게 연결될 수 있는 취미공동체로 향한다고
느꼈다. 다른 이들을 돌보느라 정작 자신은 돌보지
못하는 이들과 함께 나에게 주는 선물을 만들어보기도
했고, 병들어가는 몸은 자연스러운 노화의 과정이라는
이야기를 나누다가도 우리의 약함이 조금 우울해져서
어려운 뜨개에 도전하기도 했다.

 12월의 첫날에는 전시 〈19호실로부터〉 공간에
도착했다. 그곳에서 내 고민의 답을 찾을 수 있으리라
기대했다. 설레는 마음으로 현관문을 열었을 때,
당황스럽게도 제일 먼저 느낀 것은 한기였다. 혼자
지내기에는 다소 넓은 데다, 난방도 켜져 있지 않았고,
하얀색 커튼과 하얀색 침구, 하얀색 테이블보가
저녁 어스름과 대비되어 긴장감과 불편함을 주었다.
제주의 찬바람에 몸이 놀랐는지, 기대한 바와 달라서
실망했는지 힘이 빠지고 볼이 벌겋게 달아올랐다.
심한 허기도 느껴졌다. 전시 안내에서는 자신을
위해서 된장국을 끓이고 채소를 찌고 소스를 만들어

혼자가 되는 식사⑭를 해보라고 권했다. 배는 고프고, 요리할 여력은 없고, 나 대신 음식을 해줄 사람도 없었다. 하필이면 이런 날 예고 없이 아파지는 내 몸의 한계가 서러웠다. 꾸역꾸역 힘을 짜내서 혼자가 되는 식사를 차렸다. 아프지 않았다면 차리고 먹고 설거지까지 한 시간도 채 걸리지 않았을 일을 세 시간 동안이나 했다. 다음 날 아침에는 창에 물방울이 맺혀 있었다. 복층 다락에 올라가 빗줄기를 보면서 차를 마셨다⑨. 여러 크기의 모래시계를 뒤집으며 자꾸만 생각에 잠겼다⑦. 나는 대체 무엇을 기대하며 이곳에 왔을까. 퇴실 시간을 꽉 채우도록 답을 찾지 못하고 짐을 챙겨 나왔다.

전시에 다녀온 이후로는 조금 바빴다. 뜨개의 폭신함을 누리고 싶은 이들이 많은 겨울이었다. 매주 두 차례 모임을 열었다가, 몇 주 동안이나 몸살을 앓았다. 항암치료제를 복용하는 일정에 따라 면역력이 오르내리기를 반복하는데, 면역력이 떨어진 기간에 피로가 겹치면서 탈이 나버린 거였다. 몸 때문에 모임 일정을 변경해야 할 때는 미안함에 몸 둘 바를 몰랐다.

미안할 일을 만들고 싶지 않아서 비교적 컨디션이
좋은 3주 동안 모임을 하고, 부작용이 제일 심한
1주는 모임을 건너뛰어 보기도 했다. 그러다가 격주로
만나보기도 했고, 지금은 2주 만나고 2주 쉬고 다시
2주를 만나고 있다. 모임에 참여하는 이들 역시 몸이
아프거나 돌봄노동 일정과 모임이 겹칠 때, 함께하는
이들에게 양해를 구하고 일정을 바꾸기도 한다. 여러
사람이 함께하는 일정을 변경하기가 쉽지는 않지만 내
몸이 불규칙하게 아파지는 것처럼, 함께하는 이들의
상황도 늘 변동될 수 있음을 잊지 않으려고 한다.
불확실성을 지닌 내 몸을 소외하지 않으려고 몸에
맞춰 일정을 조정하면서부터 예고 없이 아파지는 몸을
원망하지 않게 됐다.

　　기억을 되짚어 〈19호실로부터〉 전시 공간으로
돌아간다. 내 몸이 언제든 아파질 수 있다는 걸 염두에
두었다면 나는 '오늘이 그날이구나' 하며 내가 할 수
있는 만큼의 요리를 차려 먹었을 거다. 내가 먹을
음식을 직접 차리기 힘든 상황을 받아들이고, 음식을
주문해서 나의 먹을거리를 다른 이에 기대보는

방법도 있지 않았을까. '혼자가 되는 식사'는 레시피를
찍어두었다가 컨디션이 허락되는 날, 만들어 먹었다면
어땠을까. 물론 '19호실'에서와 똑같은 느낌은
아니었겠지만 말이다. 내가 인식하는 나다움 속에는
예고 없이 아파지는 날의 일상이 빠져 있었다. 내 몸의
특성을 인정하지 않았기에, 내 몸에 맞는 쓰임을 찾지
못했으면서 괜히 내 몸과 환경을 탓하기만 했다는 걸
뒤늦게 알았다.

　　며칠 전 뜨개 모임에서는 신나는 일이 있었다.
오늘의 마음을 표현해 보자고 제안했더니 어느 멤버가
파스타면 굵기의 종이 실과 드럼 스틱 굵기의 양모
실을 섞어서 달팽이 모양 컵 받침을 만들었다. 종이
실과 양모 실은 특성이 완전히 달라서, 같이 쓸 일이
없을 거라고 여겨왔는데, 고정되어 있다고 생각했던
실의 쓰임이 달라지는 경험이었다.

사람의 쓰임도 어느 한순간에 고정되어 있지 않다.
오늘 내가 느끼는 것을 표현할 힘이 있다면, 오늘의
나의 쓰임도 변화하는 나의 모습에 맞추어 내가 정할

수 있다. 나다움이란 나와 타인을 소외하지 않으면서 올록볼록한 나로 살아가는 날들의 합이다. 어느 면은 볼록하고 어느 면은 안으로 옴폭하게 들어간 오늘의 나를 그대로 드러낸 채, 또 다른 올록볼록한 존재들과 연결되어 살아가려는 노력 속에서 나의 쓰임을 발견해 보기로 한다. 미숙하고 약한 날의 나도, 자연스럽게 노화하는 미래의 나도, 내가 알지 못하는 신비로운 세계를 지닌 존재들도 감싸 안으면서.

달과 해가 있는 방 하나 드므

방 하나, 반달 하나

깊은 밤이다. 친정 식구들은 잠자리에 들었다. 시계는
[01:36]. 깜깜한 거실을 지나쳐서 화장실의 등을 켠다.
빛이 얼굴로 쏟아진다. 세수하고 이를 닦다가 거울에
비친 나를 본다. 머리카락이 어깨 근처까지 내려와
있다. 많이 자랐다.

5월 4일, 결혼기념일이라 들뜬 날이었다. 남편은
전날부터 목소리가 심상치 않았다. 열이 나는 남편에게
키트 검사를 권했더니 두 줄이 떴다. 기저질환까지
있는 나는 별수 없이 친정으로 짐을 챙겨 왔다. 나는
코로나19 바이러스의 밀접 접촉자가 되었다. 식구들과
격리될 수 있는 방이 필요했고 친정에는 침실이 아닌
방이 있었다. 책상과 책장, 그리고 잡동사니가 전부인
작은 방이다. 서재라고 하기에 방 크기는 단출하다.
남편의 격리가 끝날 때까지는 가장 안전한 공간인
셈이다. 꽂힌 책도 많으니 실컷 읽을 수도 있다.
가져온 랩톱 노트북과 공책도 책상 위에 꺼냈다. 하얀
테두리의 큰 격자창 앞에 남동생은 얇은 화이트 행거를

놓아두었다. 옷을 걸었고 바닥에 이부자리를 깔았다. 나는 방 밖에 나올 때 마스크를 썼으며 화장실만 오갔다. 잠도 홀로, 밥도 홀로, 빈방에 들어앉아 홀로 있었다.

방 하나가 나의 공간으로 한정되는 경험은 처음이 아니다. 깊은 기침이 멈추지 않았던 2018년 봄 어느 날, 얼굴에 실핏줄까지 터졌다. 별일 아니겠지 하는 마음으로 검사를 받은 당일에 혈액암을 진단받았다. 그날부터 입원이 시작됐다. 기흉 진단으로 폐에 구멍을 뚫어 물을 빼냈다. 머리카락을 밀었다. 항암을 하면 어차피 빠지는 까닭에 삭발한 후에야 항암 병동에 입실할 수 있었다. 보호자가 상주할 수 없는─간호사와 간호조무사의 돌봄만이 있는─공간이며, 상태가 좋지 않은 환자는 1인실로 배정받을 수 있는 시스템이다. 내 몸은 자주 삐걱대었으며 곧잘 1인실로 이동되었다.

그 방에는 시간이 차고 넘쳤다. 가끔 병실 창가 앞에 의자를 두고 밖을 바라보았다. 나무도, 사람도,

차도, 미니어처처럼 작게 보였다. 세상은 내게서
아득하게 멀찍이 있었다. 혼자만의 방은 세상으로부터
바깥에 존재했다. 그곳은 균으로부터 가장 안전한
공간이었다. 창밖에 펼쳐진 세상으로 언제 들어갈 수
있을까. 부러운 눈길로 자주 유리창 너머를 내다보곤
했다.

세상 밖으로 떨어져 나온 방 하나.

환자복을 입고 살았다. 혼자서 잠을 자고, 피를 뽑고,
밥을 먹고, 일기를 쓰고, 기침하고, 또 밥을 먹고,
TV를 보고, 창밖도 보다가 또 밥을 먹고, 밤이 오면
잠을 청했다. 빳빳하게 다려진 환자복이 매일 방으로
들어왔다. 손만 내밀면 힘들이지 않고도 깨끗한
옷과 속옷을 입을 수 있었다. 모든 편의가 제공되는
공간인 동시에 성인으로서의 존재감이 지워지는
공간이었다. 아기처럼 돌봄이 필요한 존재로 살았다.
한 달에 일기장 한 권이 너끈히 채워졌다. 몇 분 안에
끝낼 수 있는 샤워 또한 혼자 하기 벅찼다. 몸무게는

42킬로그램까지 빠졌다. 근육은 물론이고 살까지
빠진 해골 같은 몰골을 대부분 남편이 씻겨주었다.
몸을 씻고 나면 내 의지와 상관없이 몇 시간 동안은
지친 문어가 되었다. 머리카락이 사라진 반들반들한
머리, 침대 위에 축 늘어뜨린 팔다리. 인간으로서의
존재가치를 논할 처지가 아니었다. 치료 대상으로
존재할 뿐, 나는 다만 병상 위에서 숨을 들이마시고
내쉬었다. 나는 생존(生: 살아서, 存: 존재)하고 싶었다.

화장실 거울 속에 사뭇 달라진 내가 보인다.
이식하고도 이제 3년의 고비를 넘어섰다. 머리카락이
한 올도 없던 내 모습은 온데간데없다. 샤워기 꼭지를
미세하게 조절하며 뜨겁지도, 미지근하지도 않게 물의
온도를 맞춘다. 지금은 예전의 몸무게로 돌아왔다.
이제 샤워 정도는 '식은 죽 먹기'다. 힘들이지 않고
몸 구석구석에 샤워기 헤드를 대며 씻는다. 다 씻은
후 수건으로 물기를 닦는다. 무심결에 옷 더미로
시선이 간다. 윗옷, 바지, 민소매, 내가 벗어둔 껍질이
무덤처럼 솟았다. 그 위에 고명처럼 얹힌 것은 팬티다.

내 살갗에 가장 가까이 맞닿아 있던 허여멀건 허물.
내 몸에서 떼어낸 하얀 조각이 힘없이 퍼져 있다.
내친김에 빨아나 볼까.

인체에 무해한 순면 100퍼센트, 본연의 기능에 충실한
이 순백의 속옷은 입원 생활을 시작하면서부터 나와
함께했다. 팬티 고무줄의 탄성이 세지 않았지만,
피부에 닿으면 두드러기가 번졌다. 멋은 사치였다.
면역력이 바닥을 친 결과였다. 남편에게 고무줄이
넉넉하도록 가장 큰 순면 팬티를 사달라고 말했다. 내
피부에 맺히는 땀 한 방울은 도리어 나를 해칠 수 있는
어마어마한 균이었다. 몸에 닿는 옷이 땀에 젖기라도
하면 수시로 갈아입어야 했다. 무균 병실에서 멸균된
밥을 먹었다. 진공으로 포장된 간식, 개봉한 지 두
시간 이내의 음료만 먹을 수 있었다. 천장에서는
수술이 가능할 정도로 청결한 공기가 내려왔다. 내
몸이 살려면 반드시 균을 피해야 했다. 그러므로 내
손으로 무언가를 빤다는 일은 시도조차 하면 안 되는
일이었다. 남편은 내가 사용한 수건과 입었던 속옷을

모아서 따로 세탁했다. 햇볕에 말린 뒤 균의 유입을 막기 위해 비닐봉지에 넣어 하나씩 묶었다. 이런 절차를 거쳐야만 속옷은 병실에 반입될 수 있었다.

팬티를 손으로 집어 든다. 몸에 걸치는 헝겊 중 최소한의 면적이면서 최대 밀도로 자존심이 응축된 이것, 손에 그러모아 쥐고 물을 묻힌다. 팬티는 내 민낯이다. 내 숨이 끊기는 그 어느 최후의 순간에 발가벗겨진 나를 규정지을 마지막 한 조각이다. 내 허물이면서도 방패막이다. 벌거벗은 몸으로 비누 거품을 낸다. 불안함, 괴로움, 억울함, 초조함……. 비눗방울 하나하나에 걱정이 부푼다.

'기저질환도 있는데…… 나도 걸렸을까?'

질병이 죽음의 원인이 될까 봐 겁이 난다. 생사의 경계에서 가까스로 생으로 넘어온 삶이다. 두 손으로 팬티를 붙들고 비빈다. 빡빡 빤다. 이식한 지 3년이 지났다. 완치는 아니더라도 균에 대한 저항력은 어느 정도 생겼다. 수도를 틀고 조물조물 비눗기를 뺀다. 깊은 두려움을 힘주어 비운다. 희뿌연 물이 빠르고 힘차게 세면대 안에서 소용돌이친다. 구멍으로

사라진다. 괜한 걱정도 수챗구멍으로 흘려보낸다.

　'병원은 사람을 살리려고 만든 데니까……. 그렇게
한 번 살았잖아.'

머릿속에 먹구름이 떠오를 때마다 굵은 빗방울 같은
글자를 종이에 마구 쏟았다. 글자를 쓰고 문장을
만들면서 스스로 질문을 퍼붓곤 했다. '너, 그래서
어떻게 할 건데? 뭘 하고 싶은데? 지금 할 수 있는
게 뭔데?' 글자가 종이에 다 떨어지면 내 안에서
답이 나왔다. 글로 나를 내려놓을수록 마음은 이내
맑아졌다. 세상 바깥에 놓인 혼자만의 방에서 마음은
쉬지 않고 글을 썼다. 시간이 나를 돌봤다. 그 힘으로
차츰 세상에 한 발씩 나아갔다.

순백의 조각을 흐르는 물에 여러 번 연이어 헹군다.
청량하게 흐르는 물에 덩달아 마음도 시원해진다.
옷감에서 나오는 물이 투명해진다. '이렇게 살아
있으니 된 거야.' 수도꼭지를 잠근다. 두 손으로 좌우
끝을 잡고 비틀어서 물기를 짠다. 툭툭, 허공에 펼쳐서

턴다. 불안이 휘발된다. 기분이 산뜻하다. 화장실 불을
끈다. 사방이 다시 어둠에 덮였다. 소리 나지 않게
발끝을 들고 방에 간다. 켜놓았던 노란 스탠드 불빛이
바닥에 어스름하게 깔려 있다. 팬티를 행거 위에
올린다. 들어올 사람도 없으니 방 한가운데에 널어도
흉볼 사람이 없다. 주름이 지지 않도록 찬찬히 넌다.
반달처럼 하얗다. 내 손으로 두려움을 빡빡 지웠다. 내
마음을 구겨놓은 은밀한 주름도 폈으니 이제 바짝 마를
일만 남았다.

이 방에 오롯이 내가 있다.

혼자만의 방. 내게 더는 세상의 바깥으로 떨궈 나온
곳이 아니다. 스스로 묻고 답하면서 어지러운 생각을
비울 수 있는 곳, 잠시 숨을 고르고 에너지를 비축하는
곳, 그럼으로써 내가 나로서 충만해지는 곳. 그 어느
공간에 있어도 세상 한가운데로 나가는 방법을
이제는 안다. 나를 마음 놓고 펼쳐둔다. 오늘도 글자를
뒤적거린다. 이 방에 꽉 들어찬 것은 나만의 시간과

글자다. 물기 머금은 순백의 달도 떴다. 시원하고도
차분해지는 밤이다.

방석 하나, 점 하나

이른 아침이다. 눈뜨자마자 몸을 일으켰다. 시계는
[08:52], 이미 날은 밝았다. 어제 '19'라는 숫자가
적힌① 공간에 들어와 짐을 풀었다. 알람을 맞추지도
않았는데 잠이 깼다. 거실 창을 조금 열었더니, 역시
제주도다. 틈새로 바람이 비집고 들어와 이 공간을
이리저리 구경한다. 마당 속살이 비칠 만큼 새하얀
커튼이 아침이 왔다고 호들갑스럽게 나부낀다.

예감이란 ─ 잔디밭 위 ─ 저 긴 그림자 ─
곧 해가 지겠구나 ─

깜짝 놀란 풀들에게 알리는 공지
어둠이 ─ 곧 통과합니다 ─*

★ 에밀리 디킨슨, 『모두 예쁜데 나만 캥거루』, 박혜란 옮김,
 파시클, 2019, 93쪽.

지난밤, 작품명 〈―〉③인 이 커튼은 깜짝 놀란 풀들에게 어둠이 통과할 거라고 공지했다. 에밀리 디킨슨이 예감했던 어둠은 지난밤을 무사히 통과했을까. 커튼 자락이 고양이 인사하듯 무릎에 치대며 펄럭인다. 아니, 나는 너희를 보고 싶어서 깬 게 아니야. 어둠이 통과한 걸 보고 싶어.

삐그덕, 삐걱―, 다락에 오른다. 나무로 만든 계단이 인간 하나가 입장한다고 알린다. 복층으로 만든 다락이다. 하얀 러그, 하얀 방석, 그리고 창이 있다⑨. 전신 거울처럼 기다랗고 커다란 창이 세모꼴인 지붕 경사각을 타고 천장까지 올라붙었다. 지붕이 보기 좋게 쪼개어져 하늘을 품은 듯하다. 천장에 뚫린 지붕창을 좋아한다. 해가 뜨고 지는, 달이 뜨고 지는 일을 고개 들어 볼 수 있는 지붕창, 비가 오면 빗방울의 굵기를 확인하고, 구름 없이 쾌청한 날은 말 그대로 '하늘색'을 볼 수 있는 나만의 하늘, 이런 곳을 꿈꿨다. 나 홀로 하늘을 마주하는 이 시간, 오늘 나는 무얼 볼 수 있을까.

해가 뜰 무렵[오전 8:40경]부터 흰 방석에 앉으면
해와 구름, 그리고 점의 변화를 보실 수 있습니다.*

창이 맞닿는 마루에는 러그가 있었다. 하얀 털이
포슬포슬한 러그는 창 그림자처럼 길게 드리워졌다.
그 위에는 다시금 하얀 방석이 있는데 전통 방석처럼
두툼하다. 빈자리가 내게 눈짓한다. 세심하게 설계된
그 자리에 이끌리듯 다가간다. 보드랍다. 순면일까?
바른네모꼴인 누빔 천이 익숙하다. 그 사방 어귀에는
반 뼘 길이의 광목천이 야무지게 바느질되어 있다.
살에 닿았던 나의 반달을 닮았다. 편안하다. 고개를
들어 위로, 위로……. 하늘의 푸르른 어깨가 보인다.
지붕창에서 몽글몽글한 구름이 부지런히 흘러간다.
허리를 곧추세운다. 정면을 바라보니 벽창, 그 안에는
야트막한 산이 들어왔다. 그리고 나뭇가지와 구름
사이에 반투명한 잿빛 동그라미 하나.

 * 노윤희, 〈점〉 작품 설명.

191

작품명 〈점〉⑨이었다. 점이라기보다는 동그라미에 가까웠다. 내 주먹보다 작았지만 창에 들어오는 태양의 크기와는 엇비슷해 보인다. 동그란 점 안에 태양을 집어넣어 볼까. 머리를 좌우로 조금씩 움직여서 내 두 눈, 동그라미, 태양을 한 줄로 꿰어본다. 햇볕 조각은 황금빛 화살이 되어 내 눈으로 들이닥친다. 액체도 기체도 아닌 플라즈마, 나는 한낱 인간이어서 그 섬광에 눈을 맞출 수 없다. 으후으후으흡ㅡ, 눈알에 주삿바늘이 들어왔을 때 과호흡이 왔다. 눈알에 직접 항바이러스제 주사를 맞고 나면 내 앞에 검은 점이 생겨났다. 안구에 고인 핏방울이었다.

펑!

큰 빛, 태양이 터진다. 참다가, 참다가 터뜨린다. 고름을 짜내듯 폭발하는 점, 그리고 시간이 흐르면 이내 사그라드는 어둠……. 빛 그 자체인 존재가 제 몸에 검은 반점을 내보이고는 다시금 묵묵히 삼킨다. 우리는 그걸 흑점이라고 말한다. 내 흑점은 병이었다. 묵은 기억과 아물지 않은 감정이 인간이 지닌 어둠이라면, 우리 모두에게는 흑점이 있다.

내 시야에 나타났던 흑점도 시간을 통과하고 나면
차츰 사라져갔다. 내 눈은 다행히도 핏방울을 다시금
먹었고 밤이 지날수록 통증은 과거의 일로 남겨졌다.
나는 인간을 닮은 태양과 눈을 맞추고 싶다.

삐욱 삡―.

　　태양이 뾰족한 빛을 뿜어내는 이 시간, 이미
잠에서 깬 새들이 울대를 세우며 소리를 낸다. 나
여기에 있다고, 밤을 무사히 지냈다고, 외치듯이
지저귄다. 바람이 분다. 나뭇잎은 꽃을 보호하려는
듯이 몸을 떤다. 구름은 뜨거운 커피에 올려진
우유 거품처럼 흐트러진다. 마당의 누운 풀은 유독
말이 없고 태양은 이곳에서 아주 멀리 있다. 빛의
소용돌이인 그는 어둠을 물러가게 하지만 그 또한
어둠을 품고 산다. 제 몸의 빛을 꺼뜨리지 않으며
제자리를 돌고 돈다. 그러던 어느 날, 흑점은 분출된다.
어마어마한 태양풍을 일으키고 아름답기 그지없는
오로라를 내린다. 지구에 닿는 항성풍은 그의
한숨일까, 극지방에 펼쳐지는 오로라는 그의 눈물

자국일까. 반투명한 점 안에 가까스로 태양이 발을
들일 듯 보이는데, 눈이 맵다.

"내일은 다시 새로운 태양이 뜰 거예요."* 묵을 만큼
묵은 영화의 대사, 이 말이 위안이 되는 건 어둠을
품고 내뱉으려는 존재가 이 세상에 나 혼자만은 아닐
것 같아서다. 한숨과 눈물이 지나간 인체는 마음이
잔잔해진다. 감정이 지나간 몸에는 오로지 평화로운
'나'만이 남는다. 태양은 자전한다. 지구도, 나도.
제자리를 뱅뱅 도는데 나만 힘들라는 법은 없다.
흑점을 다시금 추스르고 사는 태양, 자기가 세상의
중심이므로 본(本)을 보이는 건지도.

빛이 들이친다. 약 1억 5000만 킬로미터 거리에서
내가 머무는 이 자리에 왔다. 깜깜한 시간을 건너서
지구에, 그것도 한국에, 그리고 제주에, '19호실'에,

* 〈바람과 함께 사라지다〉(1939).

창에 음각된 점을 막 통과한 참이다. 섬광으로 다가와
내 안에 웅크리고 있는 흑점을 통과한다. 지구의
탄생을 지켜보기까지 한, 이 커다란 빛을 마주한다. 퍽
반갑다. 묵은 감정과 소스라치게 끔찍했던 그 무엇도
어둠이 통과하고 나면 조금은 견딜 수 있게 된다고,
돌고 돌아도 내가 나를 잊지 않으면 된다고, 언제
어디서든 순간을 감각하며 살 수 있다면 그뿐이라고.
'ㅇ'이 순백의 방석을 비껴 들어와 마침내 하얗고 하얀
러그에 가뿐하게 착지한다⑨. 나는 다시금 고개를
위로, 위로⋯⋯.

'19호실'이라는 집, 애월이라는 마을, 제주라는 섬,
한국이라고 불리는 땅, 그리고 샛별로 불리는 금성,
달을 닮은 수성, 그 위에는 흑점을 가진 커다란 빛이
있다. 제자리에서 돌고 돌아도 빛을 꺼뜨리지 않는
놀라운 존재, 그리고 내 몸은 흰 방석 위에 덩그러니.

다락 창에는 새소리가 스몄고, 구름이 날았고,
하늘은 멀었고, 태양은 빛의 화살로 쏘아 나를

명중시켰다. 아침에 눈을 뜰 수 있다면, 몸을 일으킬
수 있다면, 어둠이 통과한 그다음을 안다면 우리는
조금 '나'다워질 수 있지 않을까. 발 딛으려는 방향이
어디든, 발이 저려 주저앉게 되는 곳이 어디든,
그래서 궁둥이를 붙일 수밖에 없는 그 자리가 어디든,
하얀 도화지를 마음 안에 펼쳐보는 거다. 내 감정의
소용돌이를. 그 누구도 아닌 내가 관찰하고 그리는
힘, 그게 있다면 나는, 내일도 눈뜰 수 있다. 자리를
떨치며 일어날 수도 있겠다. 우주까지 훑고 온 마음이
제자리를 찾는다. 태양이 내 머리 위에 있는 한, 나는.

오늘도, 내일도, 산다.

삐걱, 삐그덕ー.

　2022년 11월 28일 [10:26], 인간 하나가 다락에서
내려온다. 어젯밤, 혼자가 되는 집에는 어둠이
통과했다③. 커튼은 아침이 밝았다고 여전히 제
몸을 부풀리며 기뻐한다. 바람은 침실을 가로지르고
화장실을 훑더니 세면대 옆 창문으로 빠져나간다⑧.

지붕으로 가뿐하게 뛰어올라 창에 새겨진 점 하나⑨를 엿보다가, 새소리에 멈칫하며 고개를 든다. 멀지 않은 곳에서 에메랄드빛이 일렁인다. 큰 빛이 잘게 부서져 크리스털 보석처럼 반짝인다. 바람이 분다, 제주 바다로, 뒤이어 태평양으로, 구름을 따라 하늘로, 우주로, 다시 태양으로.

낯선 어둠 속에 오혜진
아늑하게 파묻히는 법

사회적 약자에 대한 혐오와 폭력이 만연할 때, '안전
(safety/security)'은 소수자의 위태롭고 불안정한
삶과 사회적 지위를 설명하는 언어로 빈번하게
호출된다. 이때 '안전'의 함의는 간단치 않다. 강남역
살인사건이나 연이은 디지털 성범죄 사건 등으로부터
환기된 것이 소수자에 대한 직접적이고 신체적인
위협이라면, 사회적 차별과 무관심 속에서 스스로
목숨을 끊은 성소수자와 장애인, 비정규직 노동자와
외국인 이주노동자의 소식이 전해질 때 실감되는
것은 맨땅에 내동댕이쳐진 누군가의 고립되고
불안한 삶이다. '안전'은 신체적·물리적 폭력뿐
아니라 경제적·사회적·문화적 결핍 및 소외의
문제와도 관련된다.

　'안전'은 대중적으로 널리 합의된 가치이지만,
갈등과 경합을 초래하는 문제적인 개념이기도
하다. 용산 철거민 투쟁이나 밀양 송전탑 건설 반대
집회, 장애인의 이동권 투쟁 현장 등에서 당사자와
활동가들이 '누구나 안전하게 살 권리'를 외칠 때,
정부와 경찰 역시 '일반 시민의 안전'을 운운하며

시위자들을 폭력적으로 진압한다. '안전'의 언어를
선취하기 위한 두 진영의 갈등은 '안전'이 중립적이고
당위적이라기보다는 차라리 당파적이고 급진적인
개념일 수 있음을 보여준다.

　'안전'은 최근 전개되는 예술 실천의 주요
키워드이기도 하다. 누구도 차별과 혐오에 대한
두려움을 느끼지 않는 '안전한 공간'과 '무해한 예술'
이라는 꿈.* 창발적인 상상력과 실천력을 동반한
이 지당한 신념은 동시대 문화예술의 물질적·
비물질적 토대와 조건들을 꽤 획기적으로 바꿨다.
소설에서는 성차별적 비유와 여성을 소외시키는
서사 구조가 점차 매력을 잃었고, 스크린에서는 더
많은 여성 인물들이 등장해 '남성 문제' 외의 다양한
주제로 대화하며, 극장에서는 장애인의 관람 장벽을
낮추거나 없애려는 배리어프리 운동이 조금씩

　　★　'안전한 공간, 무해한 예술'이라는, 문화예술계에서 광범위하게
　　　　통용되는 슬로건의 정치적 함의와 그에 대한 비판적 분석으로는
　　　　오혜진, 「불투명한 언어로 말하기—포스트페미니즘 시대의
　　　　소수자정치와 재현」, 김성익 외, 『연구자의 탄생—포스트-포스트
　　　　시대의 지식 생산과 글쓰기』, 돌베개, 2022.

퍼졌다. 이 모든 변화는 누구나 좀 더 편안하고 쾌적한 방식으로 문화예술을 향유할 수 있어야 한다는 문제의식의 산물이다.

그런데 이런 시도를 설명하는 데 '안전'은 과연 적절하고 효과적인 개념일까? 그간 문화예술장에서 소외되고 배제돼온 소수자를 적극적으로 초대해 이들과 함께 새로운 문화예술의 문법과 '예술적인 것'을 발명하려는 기획은 무엇보다도 명백히 평등에 대한 지향, 즉 문화예술의 (재)민주화와 관련된다. 그럼에도 왜 '평등'이 아니라 '안전'인가. '안전'과 '무해함'이라는 개념이 '평등'과 '민주주의'보다 더 광범위한 소구력을 발휘했다는 것은 무엇의 징후일까.

물론 안전과 평등이 반드시 대립하거나 양립 불가능한 가치는 아닐 테다. 하지만 문화예술의 목표가 '안전'으로 선언되는 장면은 생경할뿐더러 어딘지 전도(顚倒)의 혐의가 있다. 앞서 언급했듯 '안전'이 여전히 경합하는 미완의 가치임을 상기한다면, 일견 당위적으로 여겨지는 '안전하고 무해한 예술'이라는 구호야말로 치열한 질문의

대상이 돼야 하지 않을까. 누구의 안전이며 무엇을
위한 안전인가. 무엇이 '안전'을 구성하는 조건으로
여겨지는가. 그러고 보니 '안전한 예술'이라는 문구는
이미 중의적이다. '누구도 해치지 않는 예술'과
'모험하지 않는 예술'. 이 둘을 부러 겹쳐 읽어보는
일은 너무 심술궂은가.

제람의 작업에서 '안전한 공간'이라는 주제는 언제나
각별했다. 그의 전시 〈You Come In I Come Out—
A Letter from Asylum〉(2018)과 〈You Come In We
Come Out—Letters from Asylum〉(2021)의 메시지도
바로 그것이었다. 오랫동안 접어두었던 내밀한 마음을
하나씩 펼쳐내듯, 그는 군 복무 시절 동성애자라는
이유로 군 정신병원에 갇혔던 경험을 유리병풍 안쪽에
손글씨로 촘촘히 적어 내려갔다. 이 전시에서 그는
'국민을 보호한다'라는 존재 의의를 지닌 군대가
군형법 제92조 6항을 들어 성소수자 군인에게 폭력을

자행했다는 점을 밝히며 군대가 결코 안전한 공간일
수 없음을 누설한다.*

하지만 그가 군대 밖 어딘가에 그 어떤 유보도
없이 완벽하게 표백된 공간으로서의 안전지대를
기획한 것은 아니다. 오히려 그에게 '안전'은
임의적이고 조건적인 상태다. 이를테면 그가
설치해놓은 유리병풍들로 구획된 공간은 "피난처"
일 수도 있고 "감옥"일 수도 있다. 유리병풍 밖에서는
안쪽에 써진 글이 보이지 않지만, 안쪽에서는
바깥이 보인다. 유리병풍 안쪽으로 누군가가 들어와
기꺼이 거기 적힌 이야기를 읽을 때, 갇힌 듯 숨은 듯
안쪽에만 머물던 이야기들은 비로소 바깥을 만난다.
제람에게 '안전한 공간'이 "물리적 공간"과 "관계적
공간"**을 동시에 아우르는 개념인 이유다. 때로는
접고 때로는 펼치기. 그리하여 "노출의 과시적 함정을
피하되 제 치부를 굳이 숨기지 않으며 자신의 자리로

 * 박고은, 「"군대에선 내 존재, 사랑, 관계 모든 것이 불법이었어요"」,
 『한겨레』, 2021. 9. 13.
 ** 박고은, 앞의 글.

타인을 초대하는" "경첩의 환유"는 이 전시의 중요한
방법론*이자, 자신을 말할 수 있는 안전한 자리를
확보하려는 이가 사려 깊게 고안해낸 존재론이다.
해당 전시를 관람한 한 관객이 제람을 찾아와 자신의
내밀한 생애경험을 넌지시 말해줬을 때, 제람은 그의
전시장이 누군가에게 안전한 공간으로 여겨졌음을
확인하며 안도했다고 한다.**

 이런 문제의식은 제람이 서체디자이너 숲과
함께 만든 한글 전면 색상 서체인 '길벗체'에도
선연히 스며 있다. 퀴어·바이섹슈얼·트랜스젠더를
상징하는 색상들로 한 획 한 획에 서로 다른 색을 입힌
길벗체는 소수자의 자긍심을 의미하기도 하고,
다양한 소수자들에 대한 관용과 연대를 뜻하기도
한다. "성소수자를 비롯해 장애인, 이주민,
해고노동자, 난민, 여성 등 연대와 지지가 필요한

 ★ 남웅, 「경첩의 환유에서 확장된 연결로」, 제람 개인전 〈You Come In
 We Come Out — Letters from Asylum〉(청년예술청 그레이룸, 2021.
 9. 16.~9. 26.) 카탈로그.
 ★★ 박주연, 「성소수자, 제주사람…… 사적인 이야기를 '우리의 역사'로」,
 〈일다〉, 2021. 11. 6.

이들이 제 몫을 찾기 위해 목소리를 내는 현장"에서
길벗체는 '안전한 공간'의 상징으로 널리 쓰인다.***

햇볕이 뜨거워지던 작년 여름 어느 날, 제람은 내게
숙박형 전시 〈19호실로부터〉를 기획 중이라고 말했다.
도리스 레싱의 단편소설 「19호실로 가다」(1994)****
에서 영감을 얻었다는 그 전시의 주제는 '여성의
안전과 자기다움'이라 했다. 여성이 자기답게
있을 수 있는 안전한 공간. 앞서 말했듯, 그 주제는
최근 문화예술장의 흐름으로 보나 그간 제람이
선보여온 작업들로 보나 결코 낯설지는 않았다. 다만
흥미로웠던 것은 그가 「19호실로 가다」에서 포착한
개념이 '안전'이라는 점이다. 기억을 떠올려보건대

*** 제람 강영훈, 「제람, 제법 믿음직한 사람」, 웹진 〈온전〉, 2022.
 3. 23.; 길벗체의 의미와 제작 과정에 대해서는 제람 강영훈·숲
 배성우·채지연·라파엘 라시드·고주영, 『길벗체 해례본』,
 제람씨, 2022.
**** 도리스 레싱, 「19호실로 가다」, 『19호실로 가다』, 김승욱 옮김,
 문예출판사, 2018. 이하 본문 인용 시 괄호 안에 쪽수만 표기.

그 작품이 수록된 소설집에서 내게 깊은 인상을 남긴 것은 끝 모를 권태에 빠져 타인을 관찰하는 데 온 시간을 보내거나, 그마저도 지겨워지면 미지의 청자에게 자기 꿈 이야기를 반복하는 중산층 백인 여성의 권태와 내적 분열이었다. 과연 이 여성들에게 '안전'은 어떤 모양으로 감각될까.

'수전'이 남편 '매슈', 그리고 쌍둥이 아이들과 화목하게 지내던 "크고 아름다운 집"(289)을 벗어나 분연히 홀로 교외의 낡고 더러운 프레드 호텔 19호실로 향하는 장면은 이 소설에서 가장 널리 회자된다. 수전은 왜 그곳에 갔을까. '가정의 속박에서 벗어나 진정한 자신을 찾기 위해'라고 간단히 말할 수도 있겠다. 하지만 '여성의 자기다움을 훼손하는 가부장제의 폭압'이라는 명제는 많은 경우 진실이지만 여성의 삶을 한없이 단순하게 설명하(지 않)는 뻔하고 부주의한 각본이기도 하다. 소설의 도입부를 좀 더 차분히 읽어보자. 애초에 그녀는 왜, 어떻게 이 "크고 아름다운 집"에 살게 됐는가. 서술자는 이 소설이 "지성의 실패에 관한 이야기"(277)라고 말한다.

수전과 매슈의 결혼은 지적인 두 인물의
자신만만한 "선택"(279)의 결과로 묘사된다. 그들은
자신들이 세속적인 드라마에 흔히 등장하는 평범한
부부의 몰락을 반복하지 않을 거라고 확신했다.
각자의 쾌적한 아파트를 갖고 있던 두 사람이 결혼과
함께 새 아파트를 마련한 것은 둘 중 누군가가 다른
한 사람의 집으로 들어가는 것이 "개인적으로 굴복한
것처럼 보일 우려가 있기 때문"(279)이었다. 게다가
둘은 모든 부부가 시간이 지나면 "어느 정도 단조로운
생활을 할 수밖에 없다는 것"(280)을 이미 예상하고
있었다. 출산 후 수전이 "자신의 독립성을 위해 다시
직장을 구하는 실수를 저지르지 않"은 이유도 "10년만
더 지나면, 그녀는 자기만의 삶이 있는 여성으로
되돌아갈 것"(288)이라고 생각했기 때문이다. 요컨대
"그녀는 결혼생활이나 아이들을 단 한 번도 속박으로
생각한 적이 없었다"(299). 그 모든 과정은 이들이
"지성을 동원"(281)해 자발적으로 "선택"한 결과였다.
"두 사람은 자신들이 만들어낸 생활을 고통스럽고
폭발하기 쉬운 세상으로부터 보호하는 데에 지성을

동원했다"(281). 그들이 꾸린 가정은 그들을 세상의
풍파로부터 보호해 줄 가장 안전한 공간이었다.

그런데 그 안전한 공간에서 수전은 언제부턴가
"적"을 감지한다. 소설은 적의 정체를 확언하지
않는다. 다만 수전에게 적은 점차 "악마"로
생각됐으며, 웬일인지 그 악마는 "남자"의 모습으로
"상상"(302)됐다. 게다가 소설을 유심히 읽은 이라면
눈치챘겠지만, 그 악마는 매번 정원에서 보이는 어두운
"강물" "갈색 강"(296)의 이미지와 함께 나타난다.
수전이 고요히 강물을 바라볼 때면, 그녀는 악마가
"내 안으로 들어와서 내 몸을 차지"(303)할 거라는
생각에 사로잡힌다.

어느 날 매슈는 "어떤 아가씨를 집에 데려다주는
길에 함께 자고 왔다고"(283) 수전에게 고백한다. 많은
독자들에게 이 일은 수전이 19호실에 가는 결정적인
계기로 해석된다. 하지만 수전은 단지 사랑을 잃었기
때문에 고독을 택한 것은 아니었다. 그녀는 "분한
마음"(285)이 들긴 했지만 낭만적 사랑을 믿는 순진한
사람처럼 격정의 드라마를 쓰고 싶지는 않았다.

그녀는 "그날의 일을 잊기로 하고, 결혼생활의 또
다른 단계를 향해 의식적으로 나아"(285)간다.

　　이 선택이 얼마나 기만적이었는지, 수전은 자신과
똑같은 모습을 매슈에게서 발견하며 깨닫는다. 소설
후반부에서, 수전의 간헐적 외출/실종의 정체를
궁금해하는 매슈에게 수전은 가장 흔한 각본을 내민다.
매슈로 하여금 수전에게 다른 남자가 생겼다고 믿게
한 것이다. 매슈는 "생각을 정리"한 후 이렇게 말했다.
"수전, 우리 더블데이트를 하는 게 어때?" 이 말을
들은 수전은 생각한다. "현명하고, 이성적이고, 단 한
번도 저열한 생각이나 시기심을 자신에게 허락하지
않은 사람이라면 당연히 저런 말을 하겠지"(330).
그리고 그다음 대목에, 이 소설에서 수전이 자신의
속내를 투명하게 서술하는 거의 유일한 문장이
등장한다. 그녀는 "속으로는 남편과 자신 두 사람
모두에 대한 경악으로 무너지고 있었다. 둘 다 정직한
감정에서 얼마나 바닥까지 떨어져버린 건지"(331).

　　여기까지 읽고 나면, 수전이 느끼는 공허함과
갑갑함이 단지 '가부장제'로 함축되는 억압으로

인해 자신의 삶을 잃어버렸기 때문이라는 전형적인 해석은 충분치 않아 보인다. 수전은 진부한 감정의 드라마에 휩쓸리지 않도록 자신의 감정을 강박적으로 관리·통제해 온 결과, "인생이 사막이 된 것 같은 기분"(286)에 휩싸이고 "아무런 의미도 없는 사람"(331)이 돼버렸다고 느꼈다. 그녀는 자신의 감정에 충실할 자유를 잃어버렸다. 그녀는 가장 안전한 공간으로서의 가정을 만들었지만, 이제 그 '안전'으로부터의 자유를 원한다. 진부하고 어리석고 고통스러워질 자유. 그녀가 '19호실'로 향한 이유다.

수전의 19호실이 매슈가 고용한 탐정에 의해 발각되자, 그녀는 한동안 잊고 있던 악마와 다시 마주친다. 그러고는 결국 악마가 있는 "어두운 강물로 떠갔다"(335). 악마의 접근과 어두운 강물의 매혹이 그녀가 오랫동안 시달려 온 죽음 충동과 관련된다는 점을 짐작하기란 어렵지 않다. 다만 소설은 이 장면을 결코 비극으로 남겨두지는 않았다. 자신의 마지막 선택의 진짜 의미를 매슈가 결코 알지 못하도록 한 수전의 계획은 결코 통제되거나 장악되지 않는 사건

하나를 자기 삶에 마련해두기 위함이다. 어쩌면
그 미지의 영역에 그녀는 자기의 "본질"(288)을
놓아두었을지 모른다.

　　누군가에게는 수전의 삶이 화목하고 풍요로운
부르주아의 "이상적인 삶"(305)으로 보일 테고,
수전이 처한 "공허"하고 "껍데기"(324) 같은 삶은
기득권층의 한가로운 권태로 여겨질 것이다. 하지만
"비이성"의 영역을 허용하지 않는 부르주아의
도덕경제는 수전에게 '갑갑함'이라는 신체화된
증상을 유발했으며, '적'이자 '악마', 치명적인
위험으로 느껴졌다. 자신의 감정에 정직할 수 없을
만큼 매끄럽게 살균·표백된 세계, 일탈과 모험의
충동이 언제나 관리 가능한 것으로 정식화·제도화된
세계는 곧 중산층 정상가족의 정상성(normality)이
작동하는 방식과 관련된다. 험난한 세상으로부터
보호해야 할 대상이었던 안전(安全)한 가정은 어떤
갈등의 여지도 허락하지 않는 안정(安定)에의 희구와
고착되고, 이는 결국 안주(安住)의 알리바이로 화한다.
19호실과 어두운 강물은 수전이 '안전-안정-안주'의

연쇄를 통해 보수화하고 폐색한 중산층 교양 시민의
세계를 떠나기로 했을 때 택한 장소다. 「19호실로
가다」는 한 여성의 생명력을 잠식하는 중산층
정상가족의 정상성에 대한 탁월하고도 잔혹한 계급적
우화인 셈이다.

*

제주의 '19호실'은 혼자 있기에 충분히 넓고 더없이
쾌적했다. 수전이 머문 프레드 호텔의 19호실이
누군가의 체취가 고스란히 남아 있는 낡고 더러운
공간이었던 데 반해, 제주의 19호실은 모든 것이
깨끗하게 정돈돼 있었다. 아늑한 조명, 은은한 향기,
가지런히 정리된 가구와 집기들, 친절한 안내문과
다정한 손글씨 카드. 그 모든 것에서 방문객을
안심시키려는 누군가의 수고가 오롯이 느껴졌다.
여성, 장애인, 트랜스젠더, 비거니스트, 외국인, 이방인
등 다양한 소수자들을 호들갑스럽지 않게 환대하는 이
공간은 우리가 상상해 온 이상적인 사회의 축소판처럼

여겨지기도 했다. 나는 행여 무심하고 부주의한
내가 선의로 가득한 이 공간의 불쾌한 침입자가 되지
않도록 옷깃을 여기며 집 안 이곳저곳을 조심스레
둘러보았다.

프레드 호텔의 19호실에서 수전은 "익명의
존재"가 돼 "아무것도 하지 않았"(318)지만, 내가
수전처럼 시간을 보냈던 것 같지는 않다. 익명의
존재가 되기에는 나는 너무 나였고, 제주의 19호실은
내가 이곳에서 불편하거나 권태로운 시간을 보낼까 봐
많은 것을 걱정하고 배려하고 제안하고 있었다. 나는
내가 피난처에 잠시 방문한 고된 영혼인지, 아니면
특별하고 쾌적한 호텔을 찾아낸 운 좋은 고객인지 점차
헷갈리기 시작했다.

이곳을 '안전한 공간'으로 만드는 것은 무엇
이었을까. 인체에 무해한 성분으로 만들어졌다는
세제와 욕실용품, 제철 채소로 구성된 신선한
식재료, 군더더기 없이 깔끔하고 정갈한 디자인의
집기들, 소음이 차단된 고요한 풍경. 이것들은
'안전'의 영역에 속하는가? 솔직히 말하자면 내가

그것들로부터 감지한 것은 '안전'이라기보다는
누군가가 오랫동안 공들여 가꿔온 세련된 미감, 그리고
자신의 몸이 먹고 입고 바르는 것에 세심하게 신경
쓰며 그것들을 '안전'의 문제로 구성해낼 수 있도록
정교하게 다듬어진 어떤 정치적·계급적 감각이었다.
그리고 그 감각은 이내 서울에 두고 온 내 좁고 남루한
방과 나의 마구잡이식 생활 방식을 상기시켰다.
공장에서 대량생산된 조악한 디자인의 물건들이
아무렇게나 널브러진 방, 창문을 열면 푸르른 나무
대신 건너편 집 안 풍경이 적나라하게 들여다보이고
옆집의 생활 소음이 고스란히 들려오는 방. 동물실험
없이 만들어진 샤워젤, 공장식 도축과 무관한 음식을
원하지만 그것들이 너무 비싸서, 그러기엔 나의 정치적
성향이 너무 나이브해서, 시간이 없고 귀찮아서 등의
이유로 종종 타협하듯 구매했던 물건과 식료품들.
나는 그것들을 나의 경제적 빈곤 및 정치적·미적
둔감함과 연결 지어본 적은 있지만 그것들로 인해
내가 '안전하지 않다'고 생각해 본 적은 없었다.
누군가에게 이 모든 것이 '안전'을 구성하는 필수

요소로 여겨진다는 것을 알게 됐을 때 나는 자그마한
부끄러움과 위화감을 느꼈다.

　　나는 19호실에서 어떤 시간을 보냈을까. 나의
19호실과 수전의 19호실 사이에 큰 차이가 있다면,
그것은 수전과 달리 내가 이곳에 선별된 존재이자
협의된 존재로서 도착했다는 점, 대부분의 경우에 예측
가능한 행동을 한다는 점이었다. 거실 테이블에 놓인
안내문은 내게 주방에 마련된 재료와 레시피를 이용해
나만을 위한 요리를 해보라고, 현관에 놓인 장비를
들고 나가 산책을 해보라고, 2층에 올라가 햇볕을
받으며 공간의 변화를 가만히 느껴보라고 제안하고
있었다. 여러모로 나의 안위와 편의를 살뜰히 배려한
이 제안들은 내가 이 공간에서 몇 시쯤 무엇을 하며
시간을 보낼지 누군가가 섬세하게 예측했다는
뜻이기도 했다. 즉 나는 혼자인 순간에도 결코 '혼자'가
아니었다. 나의 '혼자-됨'은 누군가의 노동과 마음
씀에 빚지고 있었다. 이 안락하고 쾌적한 공간이
보장하는 '안전'이란, 호스트와 협업자들의 사려 깊은
배려, 크고 작은 사전 협의들과 남에게 민폐를 끼치지

않으려는 투숙객들의 선의(라지만 실제로는 오랜 기간 학습한 시민교양), 잘 조율된 매뉴얼과 규칙들에 바탕을 두고 있었다.

이 공간에서 내가 사전에 협의된 존재, 예측 가능한 존재가 아닌 '익명의 타자'로서 머물 수 있었을까. 나는 '다음 사람을 위해 들꽃을 꺾어 식탁 화병에 꽂아두라'는 안내문의 권유를 일부러 따르지 않는다거나, 퇴실할 때 이부자리를 조금 구겨진 채로 그냥 두는 식의 소심하고 사소한 위반을 해보았다. 더 짓궂어질 용기와 상상력은 없었다. 하지만 만약 내가 숙소에 놓여 있던, 소설 「19호실로 가다」를 낭독한 음성 파일이 담긴 아이팟을 충전 단자에 도로 꽂아두지 않고 내 가방에 몰래 스윽 밀어 넣었다면 어땠을까. 모르는 사람들을 마구 초대해 진탕 술을 퍼마시고 도박이나 마약, 성매매 같은, 범죄로 규정된 행위를 저질렀다면? 사전 예약 없이 아무 날에 불쑥 찾아와 이곳에서 무상으로 무기한 투숙하겠다고 행패를 부렸다면?* 그랬대도 나는 이 공간의 침입자가 아니라 방문자일 수 있었을까.

 물론 그 모든 상상이 얼마나 한심하고 부질없는지
깨닫는 데는 1초도 걸리지 않았다. 잘 관리된 이
공간의 계산된 안전을 깨뜨리기 위해 떠올린다는
것이 고작 타인의 사유재산 훼손이나, 물신화된
준법정신의 일시적인 완화, 에티켓이 조금 결여된
덜 고상한 존재를 연기하는 것 정도라니, 내가
상상하는 위반과 모험의 성격이 너무나도 뻔해서
금세 지루해졌다. 기획자들의 예상을 보란 듯이
배반하는, 기존의 질서와 관성에 기대지 않은 '나'의
오리지널한 욕망을 기필코 찾아내고 싶었지만
가능하지 않았다. 나는 내가 예상한 것보다도 훨씬
더 잘 길들여진, 자본주의 사회의 교양 있는 모범
시민이었다.

 하지만 좀 이상하다. 내가 위험하지 않은
방문객이기에 이곳은 안전한 공간일 수 있고,
이곳은 안전한 공간이기에 위험한 일은 발생하지

★ 나는 이 프로젝트의 협업자로서 '19호실' 투숙에 필요한 숙박료를
 내지 않았지만, 원칙적으로 이 숙박형 전시에 참여하기 위해서는 전화
 혹은 인터넷 접수를 통해 미리 참가 신청을 해야 했고, 19만 원의 방문
 비용을 지불해야 했다.

않는다니. 안전과 환대의 이 재귀적인 구조*에 대해 질문하고 싶어졌다. 이 물음은 '이토록 사려 깊은 환대의 공간에서조차 누락되고 배제되는 누군가가 있다'는 문제 제기와 유사해 보이지만 같지는 않다. 내가 생각해 보고 싶은 것은 이곳이 보호의 대상을 '추가'하거나 안전의 범위를 '확장'해야 할 필요성이 아니라, 이 프로젝트를 통해 상상되는 안전과 환대의 성격과 메커니즘이다.**

인간과 공동체를 사유하는 방식으로서 신체들의 연결에 주목한 권명아는 정동이론에서 즐겨 사용하는 '약속'의 개념을 '예측'의 개념과 섬세하게 분별한다. '예측'은 보편주의, 합리주의, 기술적 미래에 대한 기대와 관련된 것으로, 판단·성찰·인식·전망 같은 서구의 근대적 인식론에 기댄다. 이는 불균질적이고 분류 불가능한 신체들의 배치와 존재론을 고려하기보다는 특정 상황의 변수와 조건을 통제함으로써

★ 동일성과 동질성의 확보를 통해 '안전한 연대'를 구축하려는 경향에 대한 검토로는 오혜진, 「Q의 시간—#미투와 팬데믹의 시대, 한국 퀴어문학의 커뮤니티 재현과 결속의 조건들」, 〈세마 코랄〉, 2023. 1. 30.

합리적·기술적인 결과를 도출하려는 데이터과학의 태도와 관련된다. 반면, "pro(앞/전에)+mittere (놓다, 보내다)"라는 어원을 지니는 '약속'은 "현재에 이미 미래에 대한 전망이 기입되어 있음"을 뜻한다. '약속'은 복잡성·불확정성·우연성을 중시하며 미래를 예단하지 않는다. 그렇다고 '나중에 정치'처럼 현재의 문제를 미래로 무책임하게 유예하는 것도 아니다. '약속'은 현재의 체화된(embodied) 가능성에 주목하려는 태도와 관련된다.***

 이 논의를 참조해 내가 19호실에서 맞닥뜨린 역설을 성찰해 볼 수 있지 않을까. '나'의 자기다움을 찾기 위해 안전한 공간을 찾아왔는데, 그 공간의 안전은 내가 안전하고 예측 가능한 존재로 간주되기에 확보된다는 역설 말이다. 어쩌면 문제는 '공간적

** 한국에 머무는 난민과의 협업을 통해 '공존'과 '안전'의 가치를 사유하는 제람의 그림책 『암란의 버스/야스민의 나라』(제람씨, 2020)와 〈장미다방〉(CosMo40 4층 커뮤니티홀, 2022. 9. 15. ~9. 18.) 프로젝트에 대한 비평으로는 남웅, 「'당신을 지지한다'는 문장의 곤란함에 관하여」, 〈세마 코랄〉, 2022. 9. 26.

*** 권명아, 「젠더·어펙트 연구에서 연결성의 문제 — 데이터 제국의 도래와 '인문'의 미래」, 동아대학교 젠더·어펙트 연구소, 『약속과 예측 — 연결성과 인문의 미래』, 산지니, 2021, 142~156쪽.

환유로서 구현 가능하다고 여겨지는 안전의 상이 있고, 그 안전의 조건들이 확보된다면 그곳에서 분명 찾아낼 수 있는 '자기다움'이 존재한다'는 식의 가정법에 있는지도 모른다. 하지만 누군가 이미 식별 가능하고 회복 가능한 '자기다움'이 뭔지 알고 있다면 굳이 19호실에 찾아올 필요가 있었을까. '나'를 낯선 타자로서 경험하기 위한 수행이 아니라, 내가 익히 아는 '나다움'을 회복하기 위한 여정으로서의 예술이라면, 그건 정말 가장 '안전한' (비)예술일 것이다.

그렇다면 나는 '안전'이 확보됐을 때 비로소 회복되리라 믿어지는 '나'의 본질 같은 건 없다는 사실을 직시하기 위해 이곳에 온 것 아닐까? 내가 단독자로서 존재할 때에도 나는 반드시 누군가의 물질적·비물질적 노동과 연결돼 있고, 나의 오리지널한 욕망은 이미 사회적 규범에 의해 순치돼 있다. 이런 상황에서 '나다운 것'과 '나답지 않은 것'을 식별하기란 얼마나 난망한가. '나다움'이라는 것이 존재한다면, 그건 아마 지겹도록 '나'이고, 고작

'나'이며, 언제나 '나'를 초과하는 무엇일 수밖에
없는 이 항상적이고 기묘한 상태를 지시할 것이다.
이 간명하고 자연스러운 진실을 깨닫는 데 이렇게나
기나긴 여정이 필요했다니.

일본의 철학자 아즈마 히로키는 신체의 물리적 이동의
중요성을 강조하면서 인상적인 일화를 소개한다.
가족과 함께 인도를 여행하는 중이던 그는 '케랄라
주'라는 인도 남부의 생경한 도시를 알게 된다.
인터넷을 검색해 보니 놀랍게도 그 도시에 관한 상당한
정보가 이미 일본어로 인터넷에 업로드돼 있었다.
그렇다면 그는 굳이 인도에 가지 않고 일본에서 인터넷
검색만 했어도 됐을까? 그는 단언한다. "인도에 가지
않았다면 케랄라를 검색할 기회는 없었을 것"*이라고.

★ 아즈마 히로키, 『약한 연결 ─ 검색어를 찾는 여행』, 안천 옮김,
 북노마드, 2016, 29쪽.

그러고는 이런 깨달음을 '우편적 불안'으로부터
착안한 '오배(誤配)' 개념으로 발전시킨다. 그에게
'우편적'이라는 말은 "어떤 물건을 지정된 곳에 잘
배달하는 시스템"이 아니라 오히려 "배달의 실패나
예기치 않은 소통이 일어날 가능성을 많이 함축한
상태"*를 뜻한다. 그런 의미에서 '오배'는 평소에 결코
갈 일이 없는 곳에 가고, 결코 만날 일이 없는 사람을
만나게 되는 관광객의 존재론과도 상통한다.

　　어두운 밤, 19호실로 향하는 자동차 안에서
제람은 내가 제주의 밤길을 짐짓 두려워하고 있다는
걸 알아차린 것 같았다. 그도 그럴 것이, 관광객 특유의
무지와 무심함에 젖은 나는 제주의 칠흑 같은 어둠을
그저 비수도권 도시의 흔한 풍경, 지역사회의 다소
열악한 치안 따위의 뻔한 선입견들과 연결시키고
있었다. 바로 그때 제람은 내게 제주에는 밭작물의
재배를 위해 조도를 제한하는 법령이 있다고 알려줬고,

　　*　아즈마 히로키, 『관광객의 철학』, 안천 옮김, 리시올, 2020, 164쪽.

그제야 비로소 제주의 어둠으로 인해 느끼던 내
두려움과 조바심이 조금 걷혔다. 작물들의 순조로운
성장과 주민들의 원활한 삶을 위해 약속된 어둠이라니,
이제야 어둠이 기꺼이 수긍됐다. 어둠 속에 아늑하게
파묻히는 법을 '19호실'이 아니라, '19호실로 가는
낯선 길 위'에서 배웠다. 제주에서 내가 마주친 것이
이미 질리도록 만나온 '나'가 아니라 어둠이라서
다행이었다.

다시, 19호실로부터

'자기다움'을 상상하고, 이를 위한 토대로서 '안전한
공간'은 무엇일지 살펴보는 실험을 일단락하는 단계인
지금, 무엇 하나 뚜렷한 결론을 내리기도 어렵고
내릴 수도 없다는 걸 알지만, 그럼에도 그 과정에서
생각하고 감각하고 머물렀던 경험이 각자가 지속하여
의문을 던지고, 잠시 안도하고, 불현듯 공감하고,
또다시 불화하는 삶의 여정을 선명하게 했다는 생각이
든다. 이 책에 정리한 기록이 자신만의 '19호실'을
상상하고, 만들고, 누리는 여정을 시작하는 분들께
작은 길잡이가 될 수 있다면 좋겠고, '19호실'이 필요할
이웃에게 넌지시 선물하고 싶은 작은 응원이자 위로가
된다면 좋겠다.

오혜진은 내가 글쓰기 워크숍과 몸쓰기 워크숍을
거쳐 숙박형 전시까지 다양한 '19호실'을 경유하는

여정에 꾸준한 길동무가 되어주었다. 여혜진은 특유의 살뜰함으로 사람을 모아 혼자이되 결코 외롭지 않을 '19호실'을 공간으로 구현했다. 고주영은 그 '19호실'을 운영하면서 다녀가는 사람과 공간을 모두 살폈다. 김지수와 박에디는 그 공간에 머물며 각자의 관점으로 의미를 불어넣었다. 무아와 드므는 글쓰기 워크숍에 참여하고 전시 공간에 머문 경험을 토대로 생각하고 감각한 바를 글로 보탰다.

이 여정은 내 어머니 나오미에게서 비롯했다. '19호실'로 가겠다는 그의 선포를 계기로 '혼자가 되는 집'을 운영하는 최정은을 만났다. 최정은은 공간뿐 아니라 '19호실'로 단장한 그곳에 다녀갈 이들을 위한 '혼자가 되는 식사' 레시피를 제공했다. 김태형은 전시에 다녀간 이들이 공간에 머문 기억을 오래 간직할 수 있도록 다섯 개의 향을 제안했다. 도한결은 '19호실'을 식별할 수 있는 디자인을 고안했다. 비건테이블바람에서 매일 아침 방문자들에게 전할 스콘을 구웠다. 전동 휠체어로 이동하는 방문자가 전시 공간을 원활하게 드나들 수 있도록 차별없는가게와

유선이 이동형 경사로를 빌려주었다. 박주연은
전시에 앞서 현장을 방문하고 머문 경험을 기사로
소개했다. 전시 준비와 운영의 고단함을 가까이에서
지켜보고 묵묵히 도운 강영우 덕분에 무탈하게
전시를 열 수 있었다. 이민지는 공간 안팎을 섬세하게
사진으로 담았다. 강소영과 이예주, 우주영은 또 다른
'19호실'로 기능할 이 책을 편집하고 디자인했다.
이 모든 이들을 초대하여 관계 실험을 할 수 있었던
건 한국문화예술위원회의 한국예술창작아카데미
프로그램과 담당자들의 지원 덕분이다.

앞으로, '19호실'은 누구에게 필요하고 절실한가에
관한 물음을 이어가려고 한다. 작년에 서울과 제주를
오가며 '여성'은 누구이고, 이들이 찾고자 하는
'자기다움'을 생각하고 감각할 수 있을 '안전한 공간'은
무엇일지 살펴봤다면, 올해는 인천과 강화도로 장소를
옮겨, 더 구체적인 대상과 그 필요를 짚어볼까 한다.
서울을 일상의 기준으로 삼고 제주를 그에 대비되는
비일상의 공간으로 설정한 건 어쩌면 서울 중심적인

사고방식이었는지도 모르겠다. 인천과 강화도의 지역 구도는 그와는 다른 방식으로 설정하여 관계할 수 있도록 고민할 참이다. 새로이 시작될 그 여정에 따로 또 같이, 가까이 혹은 멀리서 함께해 주시고 지켜보아 주시길 바란다. 곧 《19호실로부터》 프로젝트의 다음 소식을 전하겠다.

2023년 여름

제람

혼자가 되는 식사

o 마련한 모든 식재료는 비건(Vegan, 적극적인 의미의 채식주의자이자,
 다양한 이유로 동물 착취를 반대하는 철학을 삶에서 실천하는
 사람)도 즐길 수 있어요.
o 특정 식재료에 알러지 반응을 보이는 분은 식재료 구성을 살펴보고
 섭취에 주의를 기울여주세요.

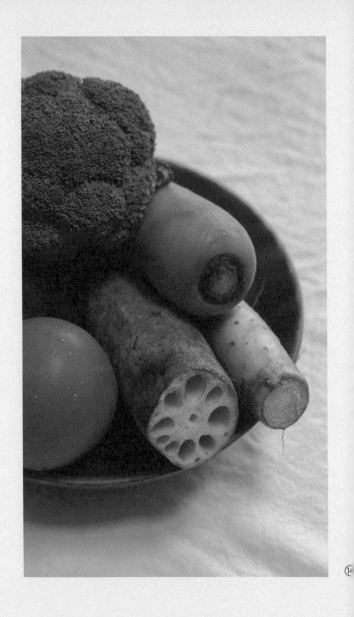

제주 제철 채소찜

재료: 브로콜리, 연근, 마, 당근, 단호박

1. 씻기

— 브로콜리는 양푼에 찬물을 가득 담고 송이가 푹 잠긴 상태에서
 30분간 담그세요. 브로콜리가 물에 떠오를 수 있으니
 주의하세요.

— 연근과 마, 당근은 물에 헹군 후, 껍질을 깎기보다 수세미로
 닦는 걸 추천해요. 비치된 갈색 수세미는 천연 재료로 만들어진
 제품이고, 그 수세미로 그릇을 씻을 때 묻힌 비누가 물로 헹군
 뒤에도 남아 있을 수 있지만 비누 역시 채소를 씻어도 안전한
 성분으로 되어 있어서 안심하셔도 좋아요.

— 단호박은 속을 파낸 후 물로 헹궈요.

2. 썰기

— 브로콜리는 송이와 줄기를 살려서 썰어요.

— 단호박은 잘린 단면을 따라 초승달 모양으로 썰어요.

— 연근은 도톰하게 2cm 정도로 썰되, 조직이 부서지지 않게
 달래면서 칼로 톱질하듯 썰어요.

— 마도 연근과 같은 두께로 뚝뚝 썰어요.

— 당근은 연필 깎듯 돌려가며 썰면 재미있어요.

3. 찌기

— 냄비에 물을 받아요. 냄비 위에 얹을 찜기에 물이 닿지 않을
 높이까지만요.

— 썰어둔 브로콜리와 단호박, 연근, 마 그리고 당근을 찜기에
 알차게 얹어요.

— 냄비의 뚜껑을 닫고 가열해요.

— 불의 세기는 크게 중요하지 않아요.

— 채소마다 익는 속도가 다르니 옆에서 지켜보면서 시간을
 가늠하면 좋아요.

— 젓가락으로 채소를 찔러보면 익었는지 알 수 있어요.

— 잘 모르겠으면 자주 냄비 뚜껑을 들춰서 확인해도 돼요.

— 아삭한 식감을 기준으로 단호박과 브로콜리는 약 6분 정도 찌면
 먼저 찜기에서 꺼내요.

— 당근은 약 11분, 연근과 마는 약 15분 정도 찌면 좋아요.

— 마를 이보다 더 찌면 감자처럼
 포슬포슬한 질감이 돼요.

— 시간차를 두고 건진 채소들은
 채반 위에 얹고 물기가
 빠진 다음 접시에 담으면
 완성이에요!

⑭

235

토마토 된장 수프

재료: 미리 우린 채수(다시마, 표고버섯, 무) 500㎖, 토마토 1개,
된장 1큰술, 부추 조금

1. 된장 2큰술을 절구에 넣고 찧어요. 된장의 입자가 고우면 수프의
 맛이 더 부드러워지거든요.
2. 찧은 된장과 미리 우린 채수를 냄비에 넣고 한소끔 끓여요.
3. 토마토의 꼭지를 도려내고 그 위에 십자로 칼자국을 내면서
 4등분하여 잘라요.
4. 된장 채수가 끓는 냄비에 자른 토마토를 넣고 냄비 뚜껑을
 닫아요.
5. 뚜껑을 닫고 약 5분 동안 더 가열하길 권하는데, 토마토의
 껍질이 잘 벗겨지면 다 된 거예요.
6. 완성된 토마토 된장 수프를
 사발에 담고 그 위에 부추를
 조금 잘게 썰어 얹으면
 완성이에요.

7. 사발에 담은 토마토를
 숟가락으로 조금씩 으깨서
 국물과 곁들여 먹으면
 맛있어요!

⑭

자색양파 소스

재료: 자색양파 1/4개(큰 양파 기준), 홀그레인 머스터드(갈지 않은 겨자씨를 식초와 소금, 설탕 등과 버무려 만든 소스) 1큰술, 올리브오일 1큰술, 소금 2꼬집(짜지 않은 죽염 기준), 통후추 약간, 발사믹(향이 좋다는 의미) 식초 1큰술, 메이플 시럽 1큰술

1. 자색양파를 곱게 다지듯 썬 다음 찬물에 5분 담궈서 매운 기운을 덜어내요. 오래 담그면 영양소가 사라지니까 너무 오래 두지 마세요.
2. 양파의 물기를 제거한 후, 홀그레인 머스터드와 올리브오일, 소금, 통후추, 발사믹 식초, 메이플 시럽을 넣고 섞어 종지에 담으면 완성이에요!

⑭

(+)

준비한 채수는 아래와 같이 만들었어요.

채수 (8인분 기준)

 재료: 무말랭이 75g(신선한 무가 있다면 더 좋아요!), 말린

 표고버섯 30g(8개), 가로세로가 10cm 정도인 말린 다시마

 2~3장, 물 5ℓ.

1. 물을 끓여요.

2. 무말랭이와 말린 표고버섯과 다시마를 넣고 50분간 더 끓여요.

3. 이때 약 4ℓ의 채수를 얻을 수 있어요!

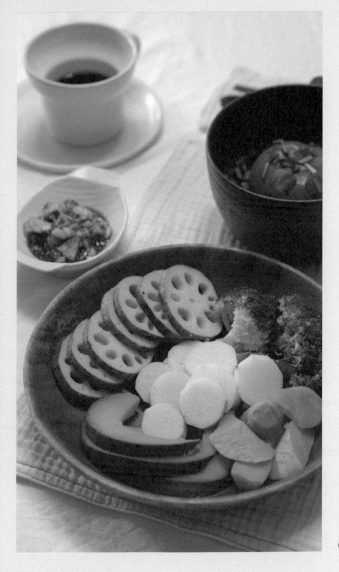

⑭

239

19호실로부터

From Room 19

초판 1쇄 인쇄	2023년 8월 19일
초판 1쇄 발행	2023년 8월 29일
지은이	제람, 오혜진, 여혜진, 고주영,
	김지수, 박에디, 무아, 드므
펴낸이	이승현
출판2 본부장	박태근
스토리 독자 팀장	김소연
편집	강소영
디자인	예성ENG(이예주, 우주영)
펴낸곳	(주)위즈덤하우스
출판등록	2000년 5월 23일 제13-1071호
주소	서울특별시 마포구 양화로 19
	합정오피스빌딩 17층
전화	02-2179-5600
홈페이지	www.wisdomhouse.co.kr
ISBN	979-11-6812-752-4 03600